貓咪畫家導覽 世界美術館藝術旅行

世界美術館藝術旅行：貓咪畫家導覽 /
李瑜旼著；金初惠繪. -- 初版. --
臺北市：臺灣東販，2019.09
132面；21×24公分
ISBN 978-986-511-107-6(平裝)

1.美術館 2.博物館 3.藝術欣賞

906.8 108012529

※P112-113、124-125畫作照片由達志影像授權使用。

貓咪畫家導覽 世界美術館藝術旅行

2019年9月1日初版第一刷發行
2023年6月1日初版第二刷發行

作　　者　　李瑜旼
繪　　者　　金初惠
譯　　者　　陳品芳
編　　輯　　曾羽辰
美術編輯　　黃盈捷
發 行 人　　若森稔雄
發 行 所　　台灣東販股份有限公司
　　　　　　＜地址＞台北市南京東路4段130號2F-1
　　　　　　＜電話＞(02)2577-8878
　　　　　　＜傳真＞(02)2577-8896
　　　　　　＜網址＞http://www.tohan.com.tw
郵撥帳號　　1405049-4
法律顧問　　蕭雄淋律師
總 經 銷　　聯合發行股份有限公司
　　　　　　＜電話＞(02)2917-8022

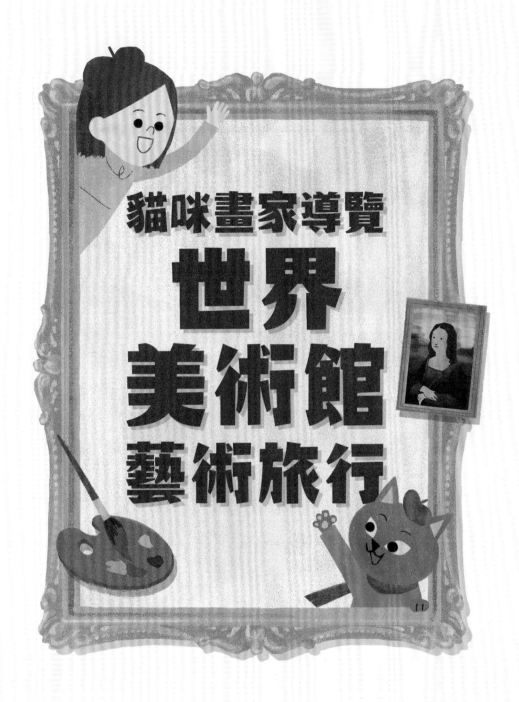

貓咪畫家導覽
世界
美術館
藝術旅行

目次

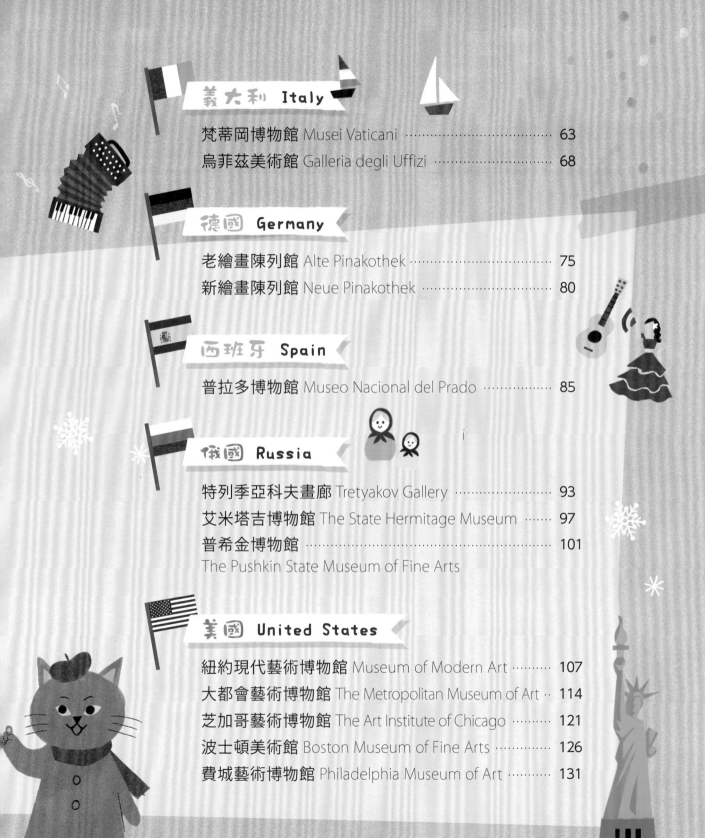

跟著書本一起參觀美術館吧

本書將介紹許多歐美國家知名的美術館，以及該美術館內收藏的重要作品。閱讀與國家、美術館和藝術作品相關的資訊與知識，有助於更快了解這些藝術作品喔。

來吧，現在就出發，前往愉快的世界美術館之旅吧。

嗨！
我是書妍。

史上第一位美術史學貓博士。
雖然沒人知道身為貓的灰灰
為什麼會開始學美術史，
可以確定的是，
灰灰真的非常熱愛美術。
他是書妍的好朋友，
也是書妍的美術導師。

書妍就讀
未來小學三年級，
非常喜歡美術。
她喜歡的畫家是梵谷、
林布蘭和馬諦斯。
她的夢想是
成為國際知名的畫家。

嗨～
我是灰灰。

美術館參觀禮儀

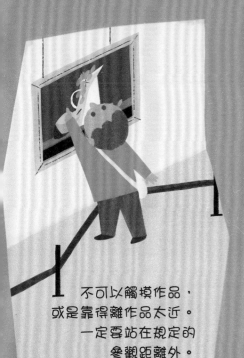

不可以觸摸作品，
或是靠得離作品太近。
一定要站在規定的
參觀距離外。

不可以帶水、飲料
或是食物進入展覽室。

說話要輕聲細語，
不可以奔跑。

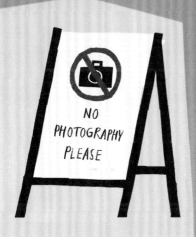

禁止拍照的美術館，
絕對不可以拍照。

行李箱等大型的行李，
要寄放在美術館的行李寄放處，
或是放在置物櫃裡面。

即使是背包或是小側背包，
也要背在自己的身前，
以避免妨礙別人參觀。

7

美術館裡的空間

Tickets

售票處

諮詢處

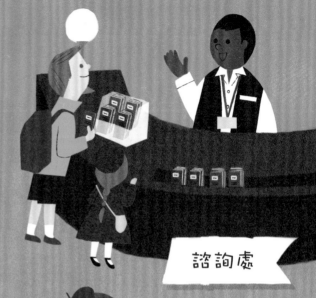

menu

MUSEUM SHOP

紀念品商店

Cafeteria

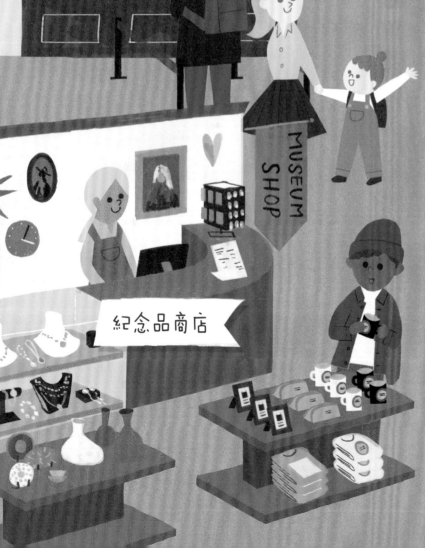

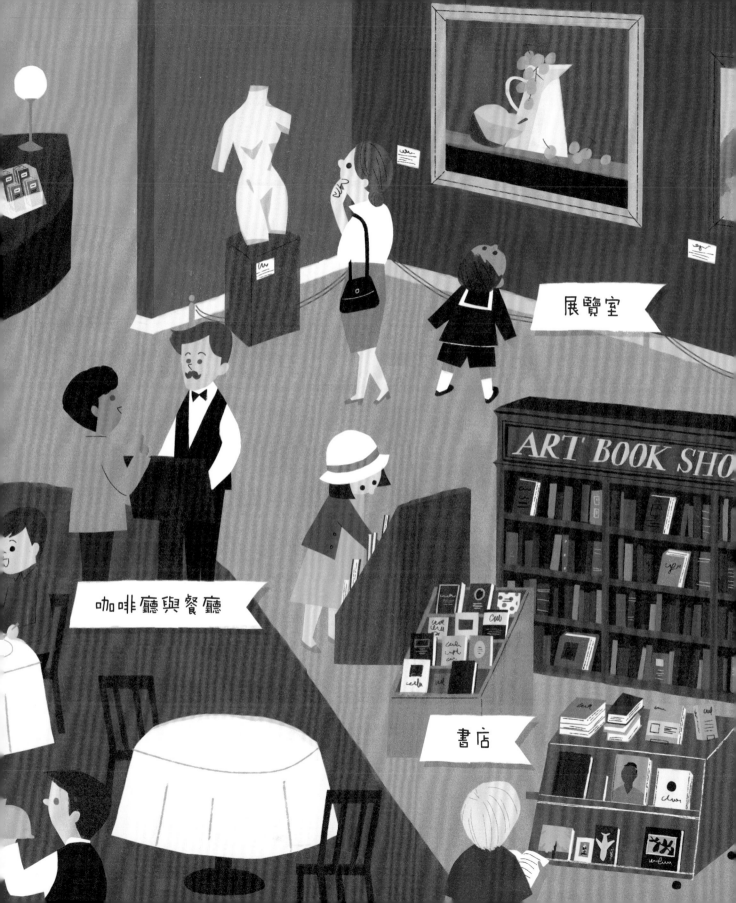

展覽室

ART BOOK SHO

咖啡廳與餐廳

書店

有哪些人在美術館工作呢？

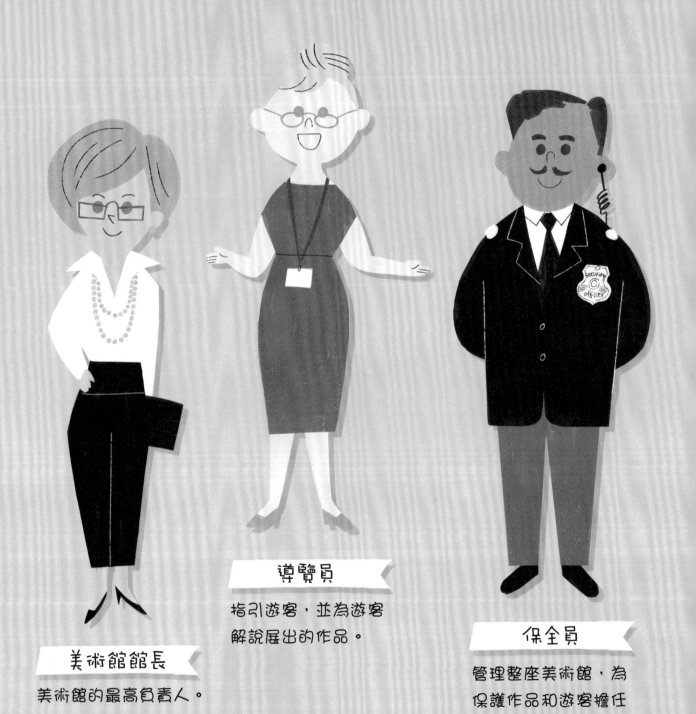

導覽員

指引遊客，並為遊客解說展出的作品。

美術館館長

美術館的最高負責人。

保全員

管理整座美術館，為保護作品和遊客擔任警衛的工作。

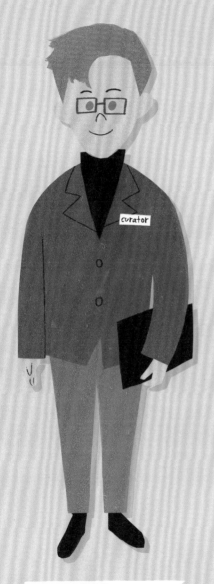

策展人

購買並管理作品或文物，企劃、舉辦展覽的人。

修復師

修理並復原受損的藝術品。

教育人員

舉辦與展覽或作品有關的各種教育課程。

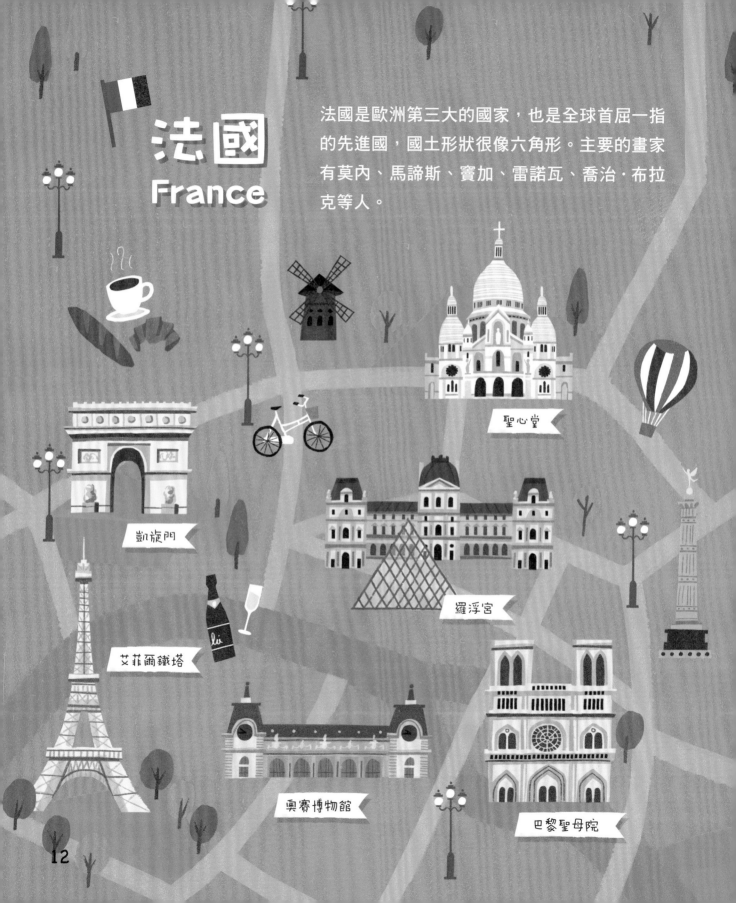

法國
France

法國是歐洲第三大的國家，也是全球首屈一指的先進國，國土形狀很像六角形。主要的畫家有莫內、馬諦斯、竇加、雷諾瓦、喬治·布拉克等人。

聖心堂

凱旋門

羅浮宮

艾菲爾鐵塔

奧賽博物館

巴黎聖母院

羅浮宮
Musée du Louvre

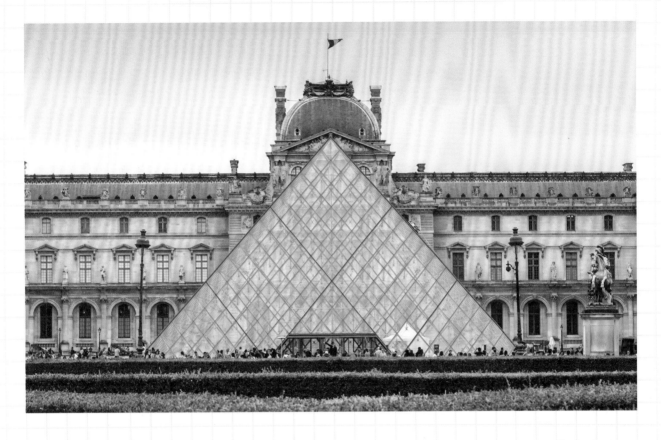

羅浮宮位在法國巴黎，是世界三大博物館之一。羅浮宮的正門有一個玻璃金字塔，建造時曾因為非常突兀而引起極大的反彈，但現在卻成了羅浮宮的象徵。目前羅浮宮內收藏了超過五萬件的埃及古物，以及＜漢摩拉比法典＞、＜米洛的維納斯＞、＜薩莫色雷斯的勝利女神＞、安格爾的＜大宮女＞等藝術品。

地址 Rue de Rivoli, 75001 Paris　**網站** www.louvre.fr　**開放時間** 09:00～18:00｜週三、五 09:00～21:45｜每週二休館

小巧卻偉大的畫作
蒙娜麗莎

李奧納多・達文西
15世紀 ｜ 油彩・畫板 ｜ 53 × 77 公分

畫中的女性帶著神祕的微笑，充滿魅力的模樣也使這幅畫成了全世界最知名的肖像畫之一。雖然無法明確得知模特兒是誰、是什麼時候完成的，但也有紀錄說畫中的女性是義大利富商喬宮多的夫人。

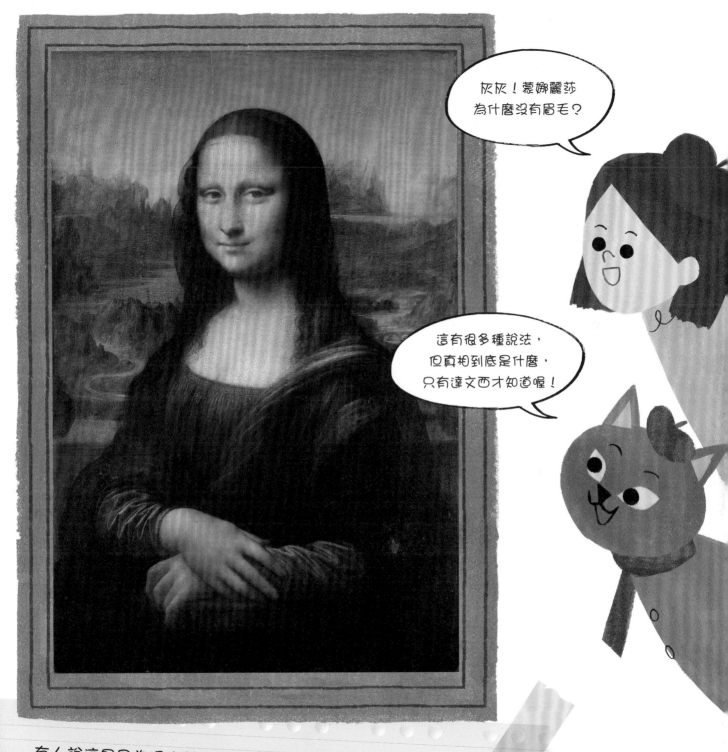

有人說這是因為過去義大利流行沒有眉毛，
也有人說這是一幅未完成的作品，畫家還沒畫上眉毛。
但也有說法指原本蒙娜麗莎是有眉毛的，是在修復的過程中擦掉了。

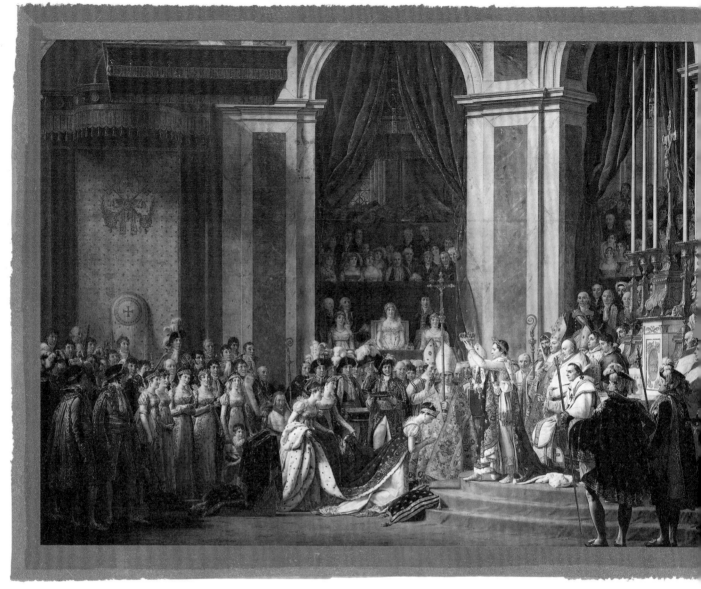

拿破崙加冕

賈克·路易·大衛 | 1805-07年 | 油彩·畫布 | 979 × 621 公分

這是1804年12月2日，在法國巴黎的聖母院舉辦的拿破崙加冕儀式。原始的畫作是長度達10公尺的超大型作品。從畫中可以看到已經戴上皇冠的拿破崙，正在為他的妻子約瑟芬皇后戴上皇冠，而站在拿破崙身後的教宗庇護七世正祝福著他們。

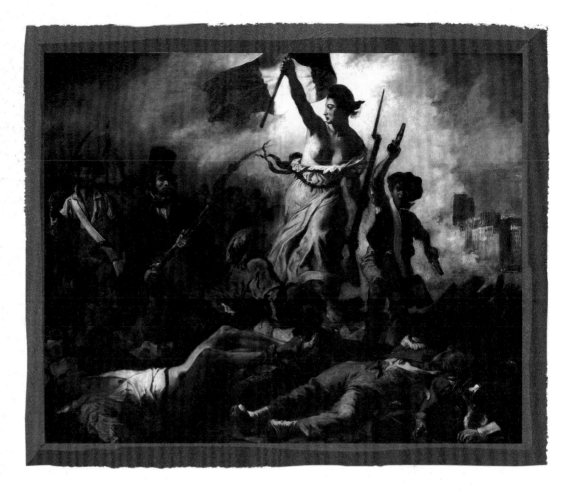

自由引導人民

歐仁·德拉克洛瓦 | 1830年 | 油彩·畫布 | 325 × 260 公分

此作品所畫的是1830年在法國巴黎發生的七月革命，畫中可以看到來自各個階級的人參與這場革命，以及眾多革命的犧牲者。畫面正中央的女性象徵著自由，她一手高舉著法國的三色國旗，另一隻手則揮舞著槍。

據說原本應該由教宗為拿破崙戴上皇冠，但拿破崙想要展現自己的權力，便從教宗手上搶走皇冠自己戴上去。畫家認為拿破崙自己戴皇冠的畫面可能看起來會很不敬，所以就畫了拿破崙為皇后戴上皇冠的場景。

奧賽博物館
Musée d'Orsay

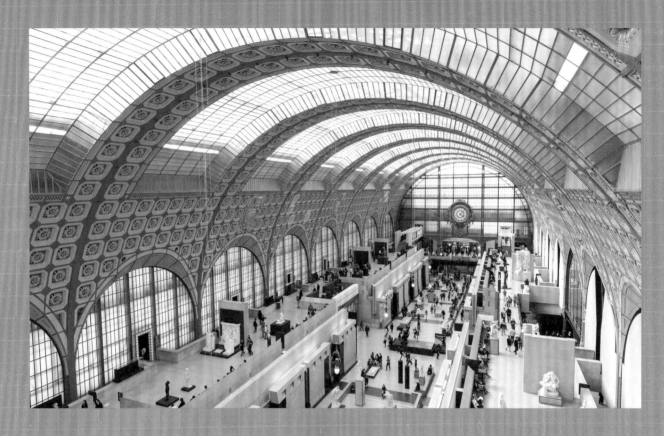

奧賽博物館的建築物本體，原本是法國為迎接1900年的巴黎世界博覽會所建造的火車站兼飯店，後來經過一番改建才成了現在的博物館。

館內收藏有馬奈的〈奧林匹亞〉、塞尚的〈靜物：蘋果與柳橙〉、高更的〈快樂的人〉、莫內的〈睡蓮〉等19世紀印象派畫家的作品，以及羅丹的〈地獄之門〉等雕塑作品。

地址 1 Rue de la Légion d'Honneur, 75007 Paris

網站 www.musee-orsay.fr

開放時間 09:30〜18:00 | 週四 09:30〜21:45 每週一休館

拾穗

尚 - 法蘭索瓦 · 米勒 | 1857年 | 油彩 · 畫布 | 110 × 83.5 公分

畫中的三名女性在秋收結束後的田裡，撿拾著掉落的稻穗。這畫出了當時農夫們貧窮到無法種田，只能這樣撿拾掉落在田裡的稻穗來果腹的情景。米勒的父親是位農夫，他將雖然貧窮但仍認真工作的農民，畫得純樸又美麗。

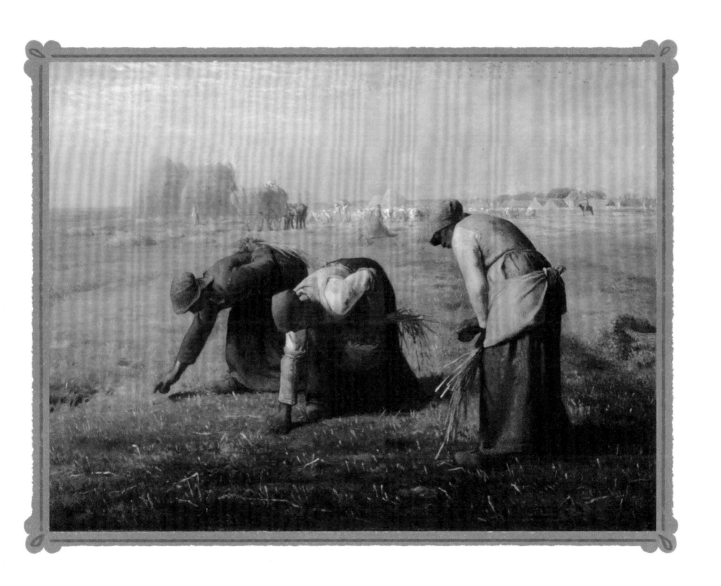

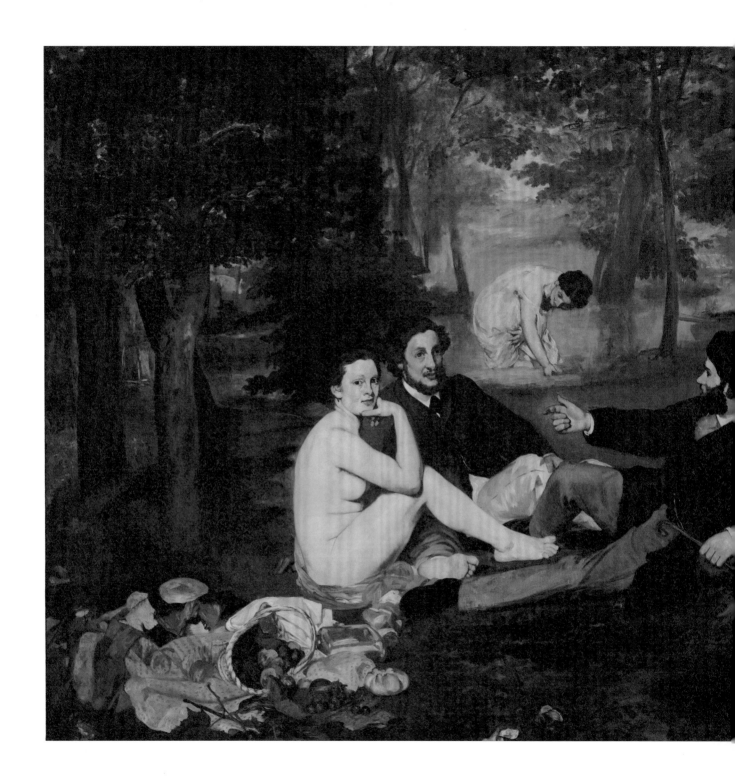

領先時代的畫作
草地上的午餐

愛德華·馬奈 | 1863年 | 油彩·畫布 | 264.5 × 208 公分

正中午，穿著西裝的兩位男子與赤身裸體的女性，還有另外一位穿著內衣的女性正在野餐。這幅畫是在「沙龍展落選作品展」上出現的作品，因為畫的不是女神或天使，而是平凡女性的裸體，太過真實的描繪在當時遭到強烈的批判。

不過也是因為受到這幅畫的感動，所以才會有莫內、雷諾瓦、塞尚、秀拉、高更、梵谷等印象派作家的出現。

沙龍展與落選作品展是什麼樣的展覽呢？

沙龍展是自1667年起，在法國巴黎舉辦的知名美術競賽，參展的人都是當代最厲害的畫家。但在1863年的沙龍展中，繳交的作品有一半以上都落選，因此也開始有很多人認為評審太過偏頗，對比賽感到不滿。最後拿破崙三世便親自下令，讓落選的作品另外開一個展覽，所以才有了落選作品展，但馬奈的作品引發了爭議，批評的聲浪也越來越大，從此之後沙龍展再也沒舉辦過落選展。

玩紙牌的人

保羅·塞尚｜1890～1895年｜油彩·畫布｜57 × 47.5 公分

畫中的兩個男人面對面坐在桌邊，正在玩紙牌。
塞尚以玩紙牌的人為主題，總共畫了五幅畫，這幅畫
是其中完成度最高的作品。沒有多餘的元素，只有兩
個男人與桌子，還有中間的酒瓶，是構圖非常簡單的
一幅畫。

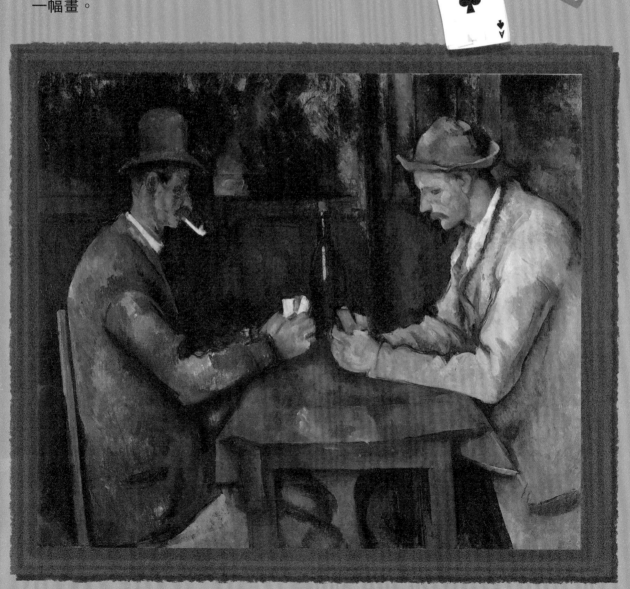

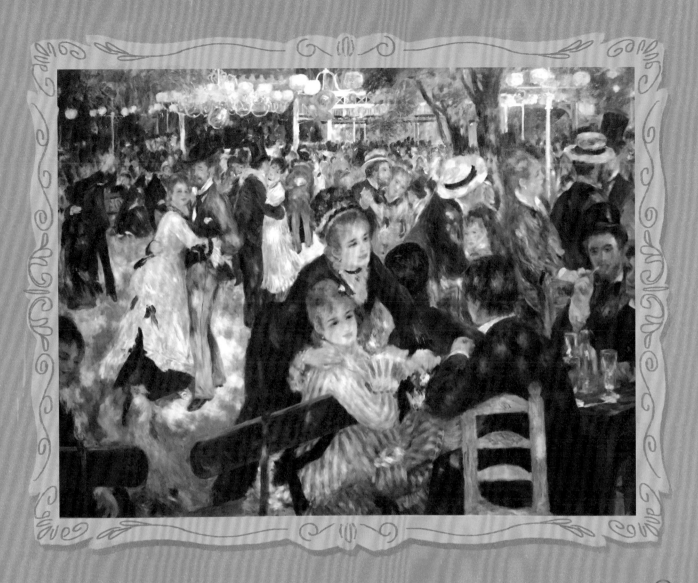

煎餅磨坊的舞會

皮耶-奧古斯特·雷諾瓦｜1876年｜油彩·畫布｜175 × 131 公分

這幅畫的背景「煎餅磨坊」，是巴黎蒙馬特最受歡迎的舞廳，每到週日下午巴黎的年輕人們就會來這裡跳舞、聊天。這是一幅非常大的畫，據說當時雷諾瓦為了把現場的情況記錄下來，便親自帶著超大塊畫布來到現場。

雷諾瓦不使用黑色來表現陰影。這幅畫中沒有用陰影來呈現明暗，反而是用耀眼的亮色系，來呈現出陽光與陰影的效果。

23

英國
England

這是位在歐洲大陸西邊的島國，由英格蘭、蘇格蘭、威爾士與北愛爾蘭四個地區組成。首都倫敦是國際的金融、文化重鎮，也是世界兩大拍賣行蘇富比與佳士得的所在地，是全球藝術市場的中心。英國出身的畫家有約瑟夫‧瑪羅德‧威廉‧透納、托馬斯‧庚斯博羅、大衛‧霍克尼等人。

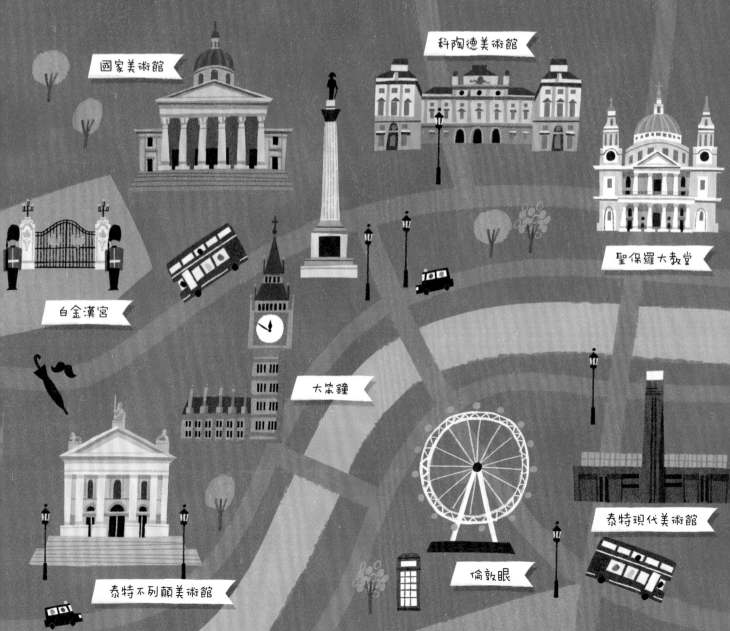

國家美術館

科陶德美術館

聖保羅大教堂

白金漢宮

大笨鐘

泰特現代美術館

泰特不列顛美術館

倫敦眼

泰特不列顛美術館
Tate Britain

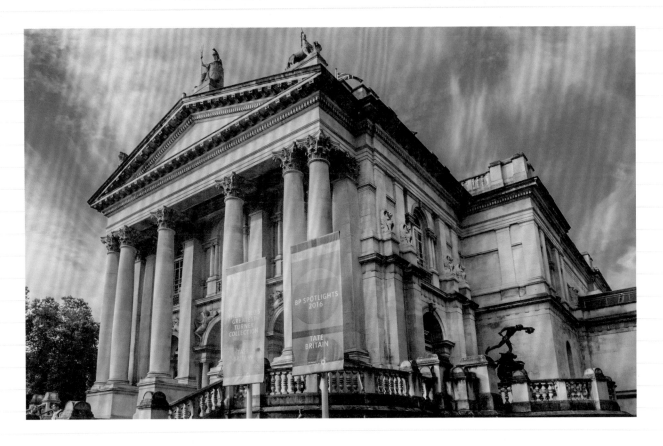

這是位在英國倫敦的美術館，和泰特聖艾富思美術館、泰特利物浦美術館、泰特現代美術館，同樣隸屬泰特美術館集團。這是一座只展出英國藝術品的美術館，收藏的藝術品主要是英國國民畫家約瑟夫‧瑪羅德‧威廉‧透納的作品。

地址 Millbank, Westminster, London SW1P 4RG　　**網站** www.tate.org.uk　　**開放時間** 10:00～18:00

悲劇戀情的結局
奧菲莉亞

約翰·米萊
1851-52年｜油彩·畫布｜112 × 76 公分

此作品所畫的是莎士比亞知名戲劇作品《哈姆雷特》中的一個場景。這是一個描述女主角奧菲莉亞聽聞戀人哈姆雷特殺害了自己的父親，遭受極大的打擊而失去理智之後，在河邊摘花，而後掉進河裡死去的場景。據說米萊在畫這幅畫時，是在自己工作室的浴缸放滿水，讓模特兒伊莉莎白·席戴爾躺在裡面，才描繪畫中出歐菲莉亞的樣子。

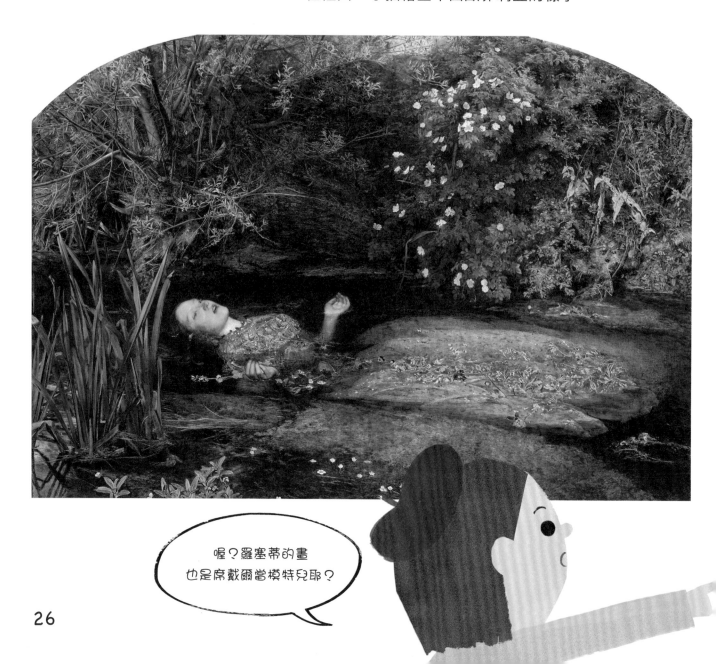

喔？羅塞蒂的畫
也是席戴爾當模特兒耶？

碧翠絲

但丁·加百利·羅塞蒂
1864～1870年｜油彩·畫布｜66 × 86.4 公分

這幅畫也是由伊莉莎白·席戴爾擔任模特兒的肖像畫。席戴爾是羅塞蒂的妻子，很早就離開人世了。羅塞蒂相當憧憬義大利詩人但丁，而但丁也很早就失去他的摯愛碧翠絲，羅塞蒂基於兩人在這點上非常相似，所以才把席戴爾畫成碧翠絲的樣子。

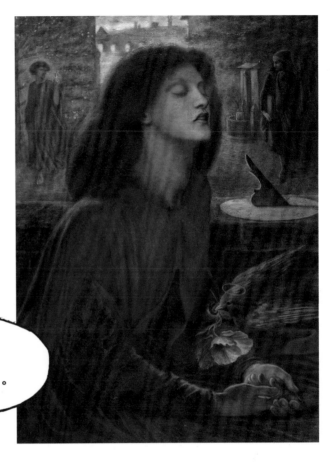

席戴爾是羅塞蒂的妻子，也是米萊與羅塞蒂所屬的藝術畫派「前拉斐爾派」的謬思。

謬思是希臘羅馬神話中代表學問與藝術等的女神，是帶給藝術家靈感的存在。有很多人像羅塞蒂與席戴爾這樣，畫家與謬思一起進行藝術創作，在藝術、精神上有所交流，最後變成一對戀人。

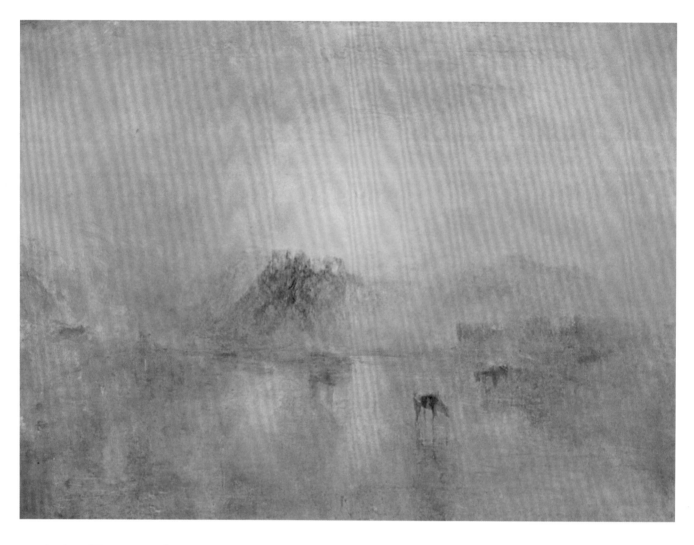

諾漢姆城堡的日出

約瑟夫·瑪羅德·威廉·透納
1845年｜油彩·畫布｜122 × 90.8 公分

這幅作品是19世紀最偉大的風景畫家，威廉·透納的知名作品。主要描繪的是位於蘇格蘭的諾漢姆城堡以及日出的場景。透納畫的是太陽還沒完全升起，陽光有些朦朧，所有景物都還非常模糊的時刻，整幅畫充滿著神祕感。

英國國家美術館
The National Gallery

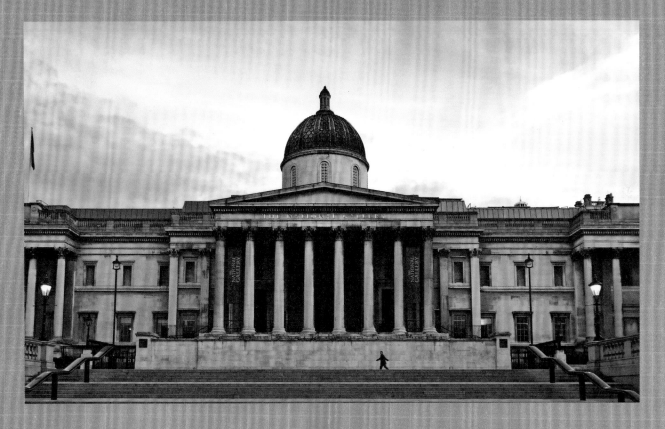

位在倫敦特拉法加廣場，是英國第一座國家美術館。收藏大約兩千件13世紀中葉到19世紀的西洋美術傑作，是一個可以綜觀世界美術史的地方。館內的收藏品有達文西的＜岩窟聖母＞、康斯塔伯的＜乾草車＞、莫內的＜格爾奴葉的浴者＞等作品。

地址　Trafalgar Square, London WC2N 5DN　網站　www.nationalgallery.org.uk　開放時間　10:00～18:00｜週五10:00～21:00

富商夫妻的結婚證明畫
阿諾菲尼的肖像畫

揚·范·艾克 | 1434年 | 油彩·畫板 | 60 × 82.2 公分

這幅畫是義大利商人喬瓦尼·阿諾菲尼夫妻的肖像畫，描繪的是這對夫妻訂婚的場景。牆壁上用拉丁文寫著「揚·范·艾克在此，1434年」，從這點可以得知，這位畫家受邀擔任他們婚約的見證人。

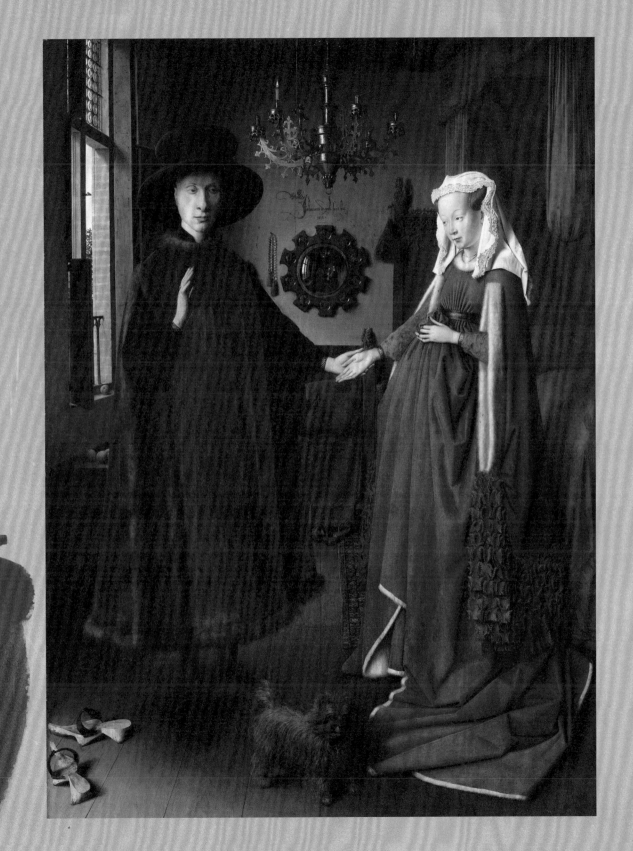

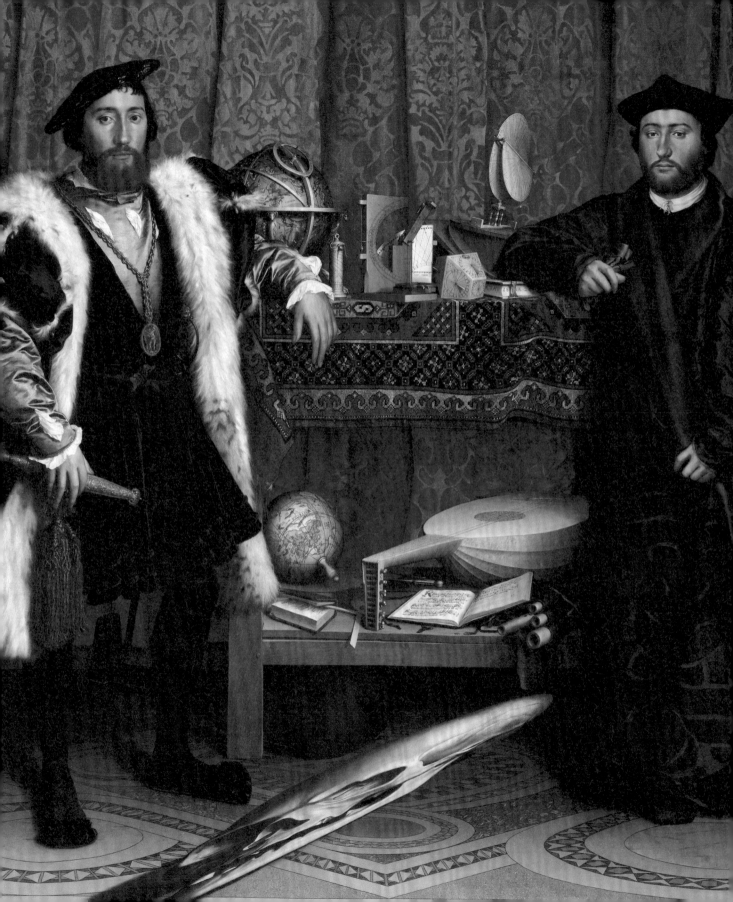

出訪英國宮廷的法國大使

小漢斯・霍爾拜因
1533年｜油彩・畫板｜207 × 209.5 公分

畫中的兩個男人站在桌子的左右兩端。左邊的男人是派駐英國的法國大使丁特維爾，右邊的男人則是主教塞爾維。這張畫中的桌子上，放著代表人類知識與快樂的科學工具，以及地毯、樂器、書本等。是一幅畫出了有錢有勢的富人，以及象徵知識與教養等物品的肖像畫。

地上畫了一個被拉長成橢圓形的骷髏，如果將骷髏往畫的右邊移動並從側面觀看，或是用鏡子反射，就可以更清楚地看到骷髏。

骷髏代表死亡，也是用來表現畫中人丁特維爾的座右銘「Memento mori」的意思。Memento mori是一句拉丁文，意思是「勿忘你終有一死」。這句話是提醒大家凡事都有盡頭，要記得死亡總是在我們身邊，應該要認真且謙遜地過生活。

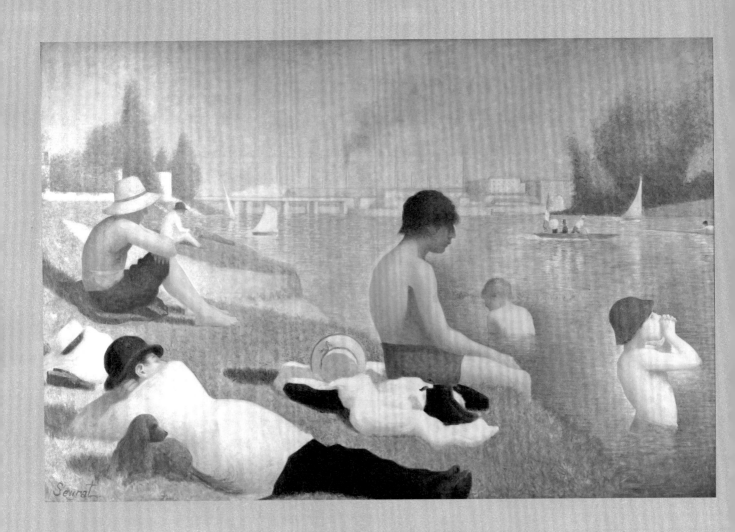

阿尼埃爾浴場

喬治・秀拉｜1884年｜油彩・畫布｜300 × 201 公分

這幅畫的背景,是在巴黎塞納河畔的阿尼埃爾這個地方。秀拉曾經研究色彩對視覺帶來的影響,而這幅畫是他用像馬賽克一樣的小點,也就是所謂的點描法畫成的作品。這幅畫非常巨大,據說光是繪製這幅畫就花了兩年的時間。

沐浴者

保羅·塞尚｜1894～1905年｜油彩·畫布｜196.1 × 127.2 公分

塞尚自1870年起到他過世之前，畫了許多幅描繪男女沐浴的作品，以這些沐浴者為主題的作品有200多件，種類包括油畫、水彩畫、素描等，這幅便是其中之一。這是一幅用三張大畫布拼起來，畫出好幾群正在沐浴的女人的作品。

科陶德美術館
The Courtauld Gallery

位於倫敦，是全世界最美的小規模美術館。由曾經是企業家的薩謬爾·科陶德創立，館藏許多是由藝術收藏家捐贈，具有深度的作品，其中以出色的印象派與後印象派作品最受遊客喜愛。

地址 Somerset House Strand London WC2R 0RN　　**網站** www.courtauld.ac.uk　　**開放時間** 10:00～18:00

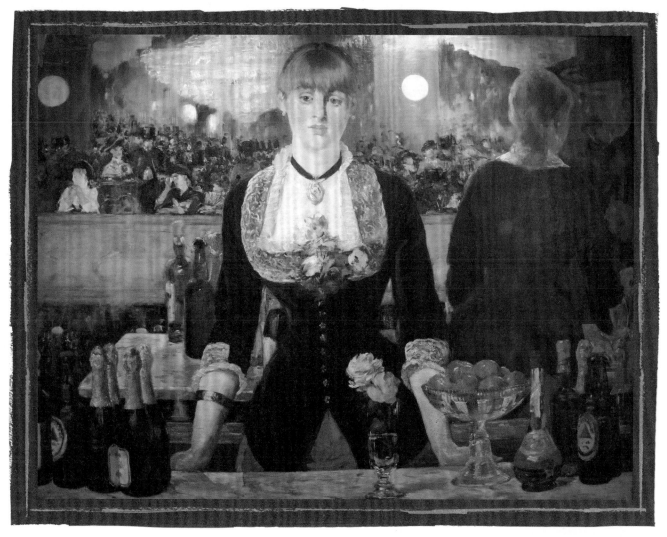

女神遊樂廳的吧台

愛德華・馬奈 | 1881～1882年 | 油彩・畫布 | 130 × 96 公分

這幅畫是馬奈過世前的最後一幅作品。作為背景的女神遊樂廳酒吧，是巴黎一間非常著名，可以欣賞雜技的酒吧。畫中央的女服務生露出呆滯的表情，她身後的鏡子照出店內熱絡喧鬧的情況。往畫的左上方看去，可以看到雜技表演者正踩在空中鞦韆上的腿和鞋子。

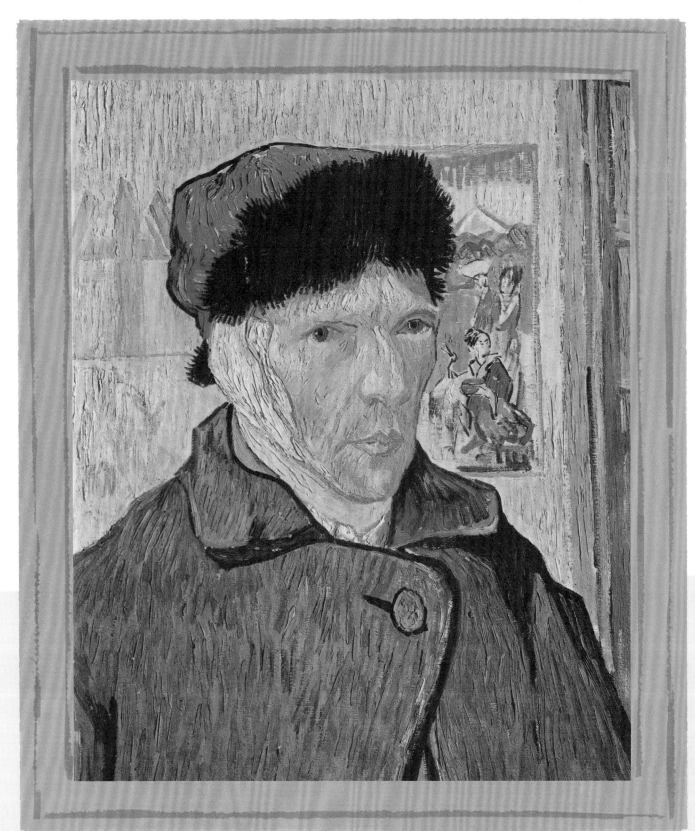

痛苦與憂鬱的畫家臉孔
耳朵綁上繃帶的自畫像

文森·梵谷｜1889年｜油彩·畫布｜49 × 60 公分

這幅作品是梵谷以日本版畫為背景，畫下自己耳朵包著繃帶的模樣。當時梵谷跟畫家好友高更住在一起，因為精神疾病越來越嚴重，所以經常跟高更爭吵，梵谷最後用刮鬍刀把自己的左耳給割下來，高更也因為這件事離開梵谷。

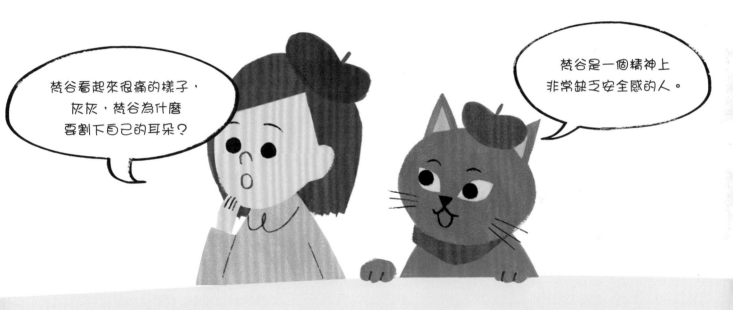

梵谷看起來很痛的樣子，灰灰，梵谷為什麼要割下自己的耳朵？

梵谷是一個精神上非常缺乏安全感的人。

梵谷與高更曾經一起在法國南部的亞爾居住了兩個月，當時兩人一起畫畫，但卻因為個性差異而經常爭吵。最後高更決定離開亞爾前往巴黎，同一時期梵谷非常依賴的弟弟西奧也訂婚了。因為擔心高更和西奧離開自己，所以梵谷便在和高更爭吵之後，精神病發作而割下自己的耳朵。在這起事件之後，高更與梵谷就再也沒有見過面，但一直到梵谷死前兩人都還有通信喔。

荷蘭
Nederland

荷蘭國土有百分之25都低於海平線，有許多濕地，傳統上較為發達的產業是圍墾和農地改良。國土內有許多農牧地，所以酪農業和園藝業非常發達。以堤防、風車、木鞋和鬱金香而聞名。荷蘭最具代表性的畫家有林布蘭、梵谷、老彼得·布勒哲爾、蒙德里安等人。

荷蘭國家博物館

梵谷博物館

莫瑞泰斯皇家美術館

和平宮

烏德勒支聖馬丁主教座堂塔樓

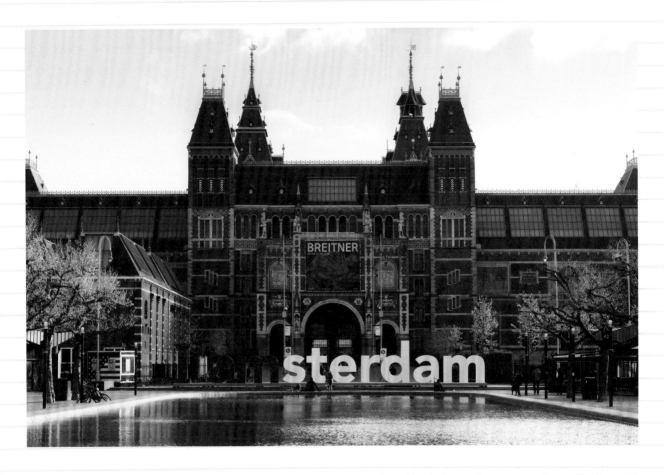

這是荷蘭最好的博物館，位在阿姆斯特丹，不僅收藏美術作品，更展出工藝品、歷史相關紀錄等。館藏包括有楊‧維梅爾的＜讀信的少女＞、弗蘭斯‧哈爾斯的＜快樂的酒鬼＞、葛飾北齋的＜神奈川沖浪裏＞等作品。

地址　Museumstraat 1 1071 XX Amsterdam　網站　www.rijksmuseum.nl　開放時間　09:00～17:00

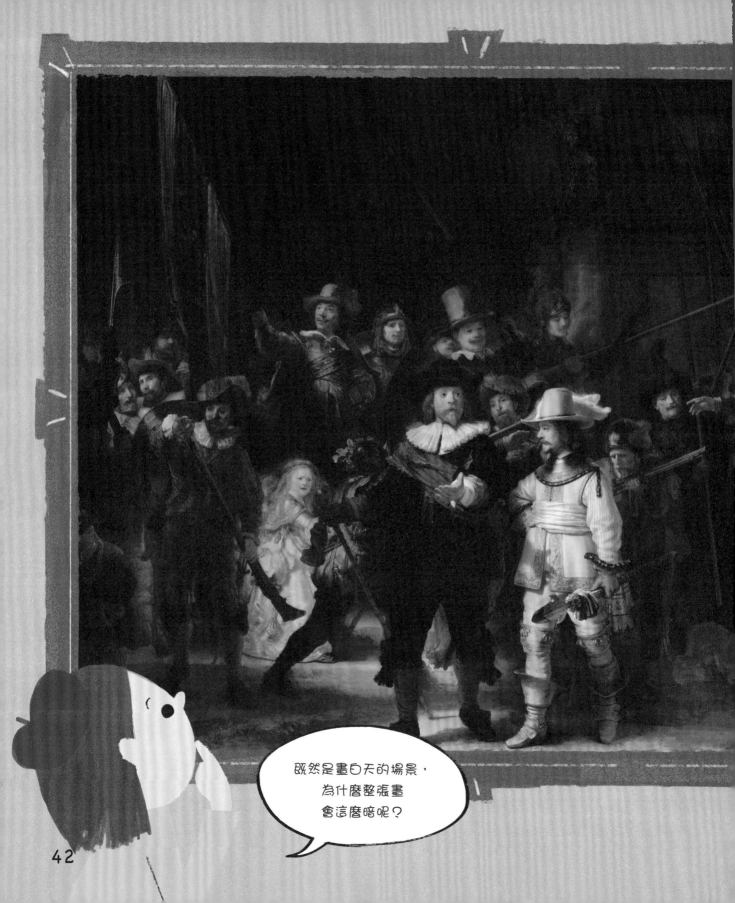

42

班寧柯克上尉的民兵隊
夜巡

林布蘭｜1642年｜油彩・畫布｜437 × 363 公分

這幅畫叫做「夜巡」，又有人稱它為「夜警」，但其實這幅作品所畫的是白天的場景，是阿姆斯特丹民兵隊委託的團體肖像畫。作品本身的尺寸非常大，但據說原本的尺寸更大，只是因為場地太小無法展出，所以就把畫的一部份裁掉燒毀。

因為大壁爐裡飄出的煤灰覆蓋在畫上，所以畫才會變得這麼黑。

因為被煤灰覆蓋了上百年，所以人們一直認為這是描繪深夜出巡的軍人的畫。上頭的煤灰一直到1940年代才被清除。

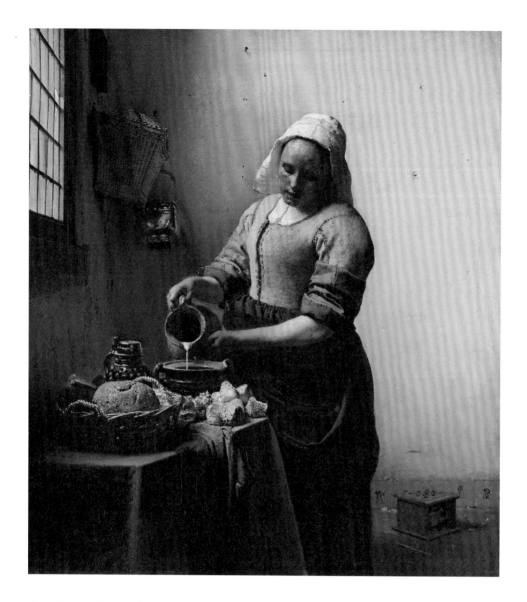

倒牛奶的女僕

楊·維梅爾 | 1658~1660年間 | 油彩·畫布 | 40.6 × 45.4 公分

維梅爾畢生的作品只有40多件,作品的數量偏少,畫作尺寸又很小,他本身還是位生平鮮為人知的神祕畫家。這也是一幅尺寸很小的作品,但卻非常細膩地畫出了溫暖柔和的光線與女僕倒著牛奶的模樣。

梵谷博物館
Van Gogh Museum

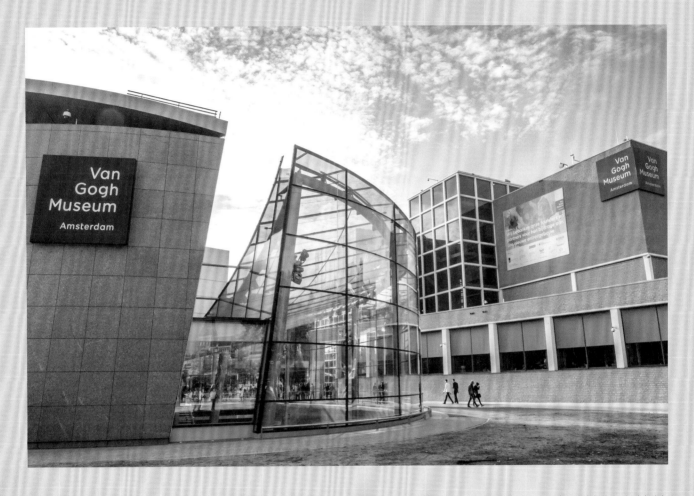

這座博物館展出荷蘭最具代表性的畫家——文森‧梵谷的畫作。梵谷死後，梵谷的弟弟西奧捐出他所收藏的700多件梵谷作品，因而有了這座博物館。

地址 Museumplein 6 1071 DJ Amsterdam　　**網站** www.vangoghmuseum.nl　　**開放時間** 09:00～17:00
休館時間因季節而異。

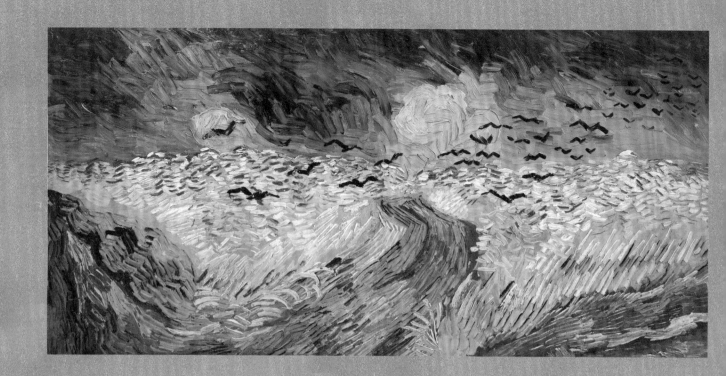

麥田群鴉

文森·梵谷｜1890年｜油彩·畫布｜103 × 50.5 公分

有人推測這是梵谷在自己了結生命之前最後一幅畫作，而這幅畫也是梵谷的代表作。彷彿即將要被暴風雨襲擊的深藍色天空，以及劇烈擺動的麥田，還有在上頭飛舞著的烏鴉，都呈現出梵谷不安的悲傷與孤獨的心境。

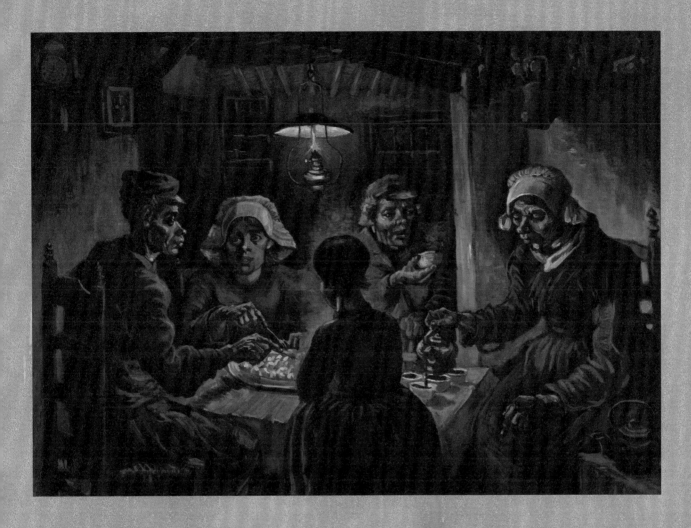

吃馬鈴薯的人

文森·梵谷 | 1885年 | 油彩·畫布 | 114 × 82 公分

梵谷跟米勒一樣貧窮,而梵谷也想成為描繪農民認真生活面貌的「農民畫家」。梵谷在隨著這幅畫一起寄給弟弟西奧的信上,寫道「我想清楚呈現,在油燈光線下吃馬鈴薯的人們,他們伸向盤子的手,正是在土地上工作的同一雙手」,表現農民自食其力的誠實。

梵谷的簡單寢室

在亞爾的臥室

文森·梵谷 | 1888年 | 油彩·畫布 | 91.3 × 72.4 公分

離開紛擾的巴黎，梵谷搬到位在法國南部非常閒暇的市鎮「亞爾」，他的住處就是村莊裡的一間黃色房子。這幅畫描繪的便是這間房子裡的寢室。梵谷以這個房間為主題，總共畫了三幅作品，每一幅作品中右邊牆上掛的畫都不一樣。

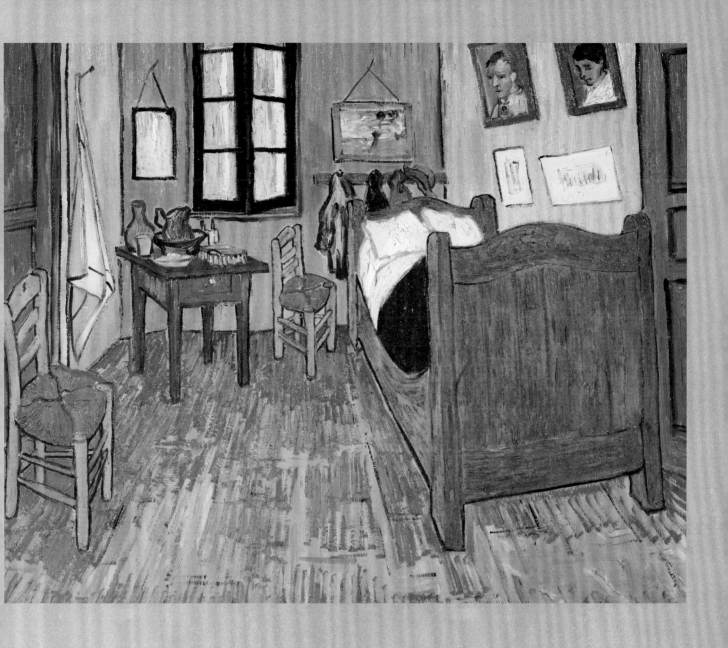

這幅畫是三張「在亞爾的臥室」中的第一張。
另一幅的大小和這幅一樣，收藏在美國芝加哥的美術館。
而還有一幅則是比這兩幅畫再小一些，
收藏在法國的奧賽美術館。

莫瑞泰斯皇家美術館
Mauritshuis Museum

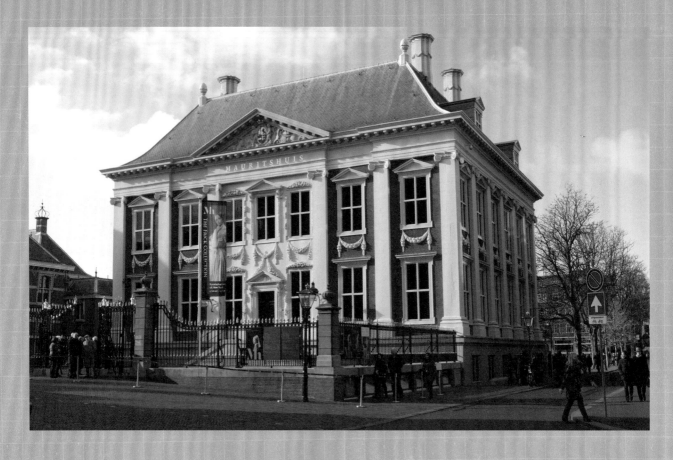

位在荷蘭海牙的一座小巧又美麗的美術館。這座美術館之所以有名，是因為其規模雖小，卻能欣賞到荷蘭與法蘭德斯畫家的名作。館內收藏有維梅爾的〈台夫特一景〉、卡雷爾‧法布里蒂烏斯的〈金翅雀〉、博斯查爾特的〈窗框旁的花瓶〉等作品。

地址 Plein 29 2511 CS Den Haag　　**網站** www.mauritshuis.nl　　**開放時間** 10:00～18:00｜週一 13:00～18:00

週四 10:00～20:00

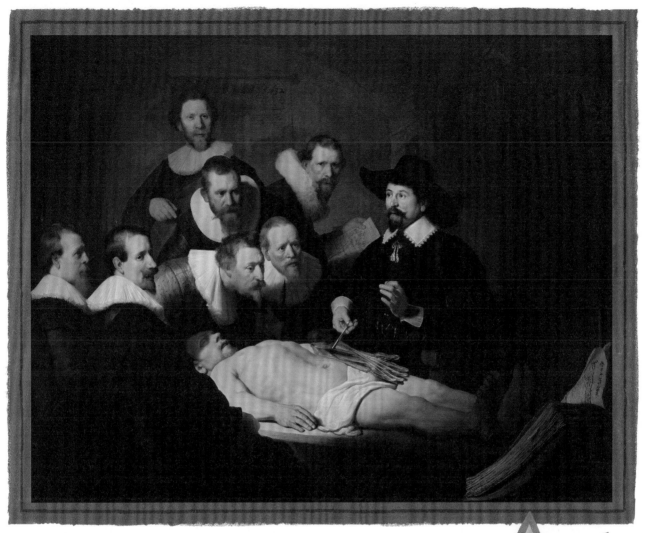

杜爾博士的解剖學課

林布蘭｜1632年｜油彩‧畫布｜216.5 × 169.5 公分

這幅畫作呈現的是解剖學者兼講師杜爾博士，在一群醫師面前公開解剖的樣子。畫出這幅名作的時候，林布蘭僅僅只有26歲。年輕的林布蘭運用他神奇的明暗表現技巧，畫出這幅生動的團體肖像畫，展現在繪畫上的天分。

荷蘭的蒙娜麗莎
戴珍珠耳環的少女

楊・維梅爾 | 1665年 | 油彩・畫布 | 39 × 44.5 公分

這幅畫相當受歡迎，甚至還有一部同名電影。畫中這位戴著土耳其風頭巾的少女，穿著充滿異國感的服飾，再加上生動的表情，也為這幅畫贏得了「北歐的蒙娜麗莎」、「荷蘭的蒙娜麗莎」等美名。

這幅畫主要使用黃色、藍色與又亮又透明的珍珠光效果，帶給視覺強烈的震撼。一位評論家曾經說過，這幅畫「彷彿是用磨碎的珍珠粉畫成的」。

當時畫家們流行找模特兒穿著獨特服飾來繪製「tronie」這種頭像畫。這幅畫不是以特定的人物為模特兒所畫的，被認為是一幅tronie頭像畫。

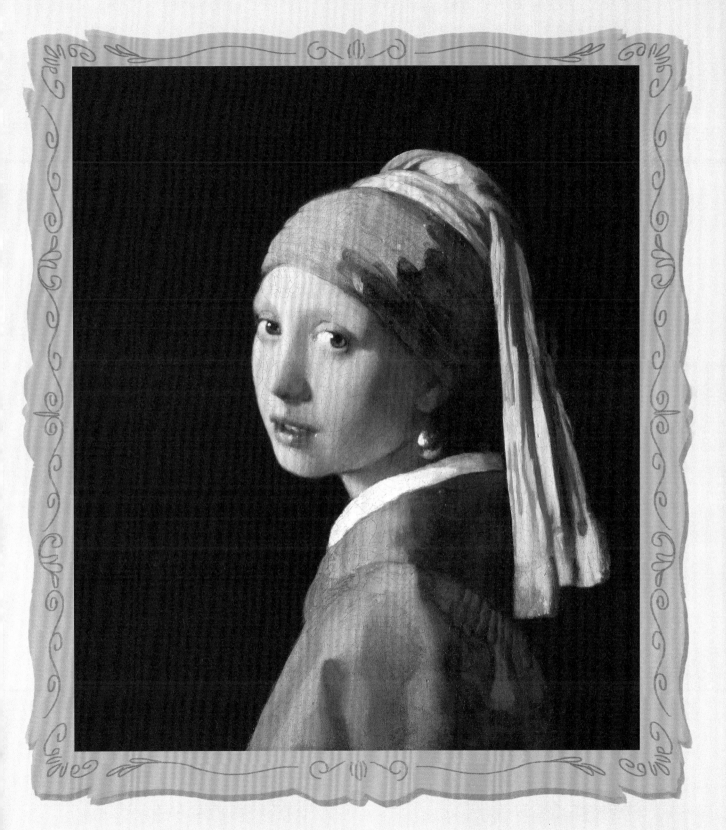

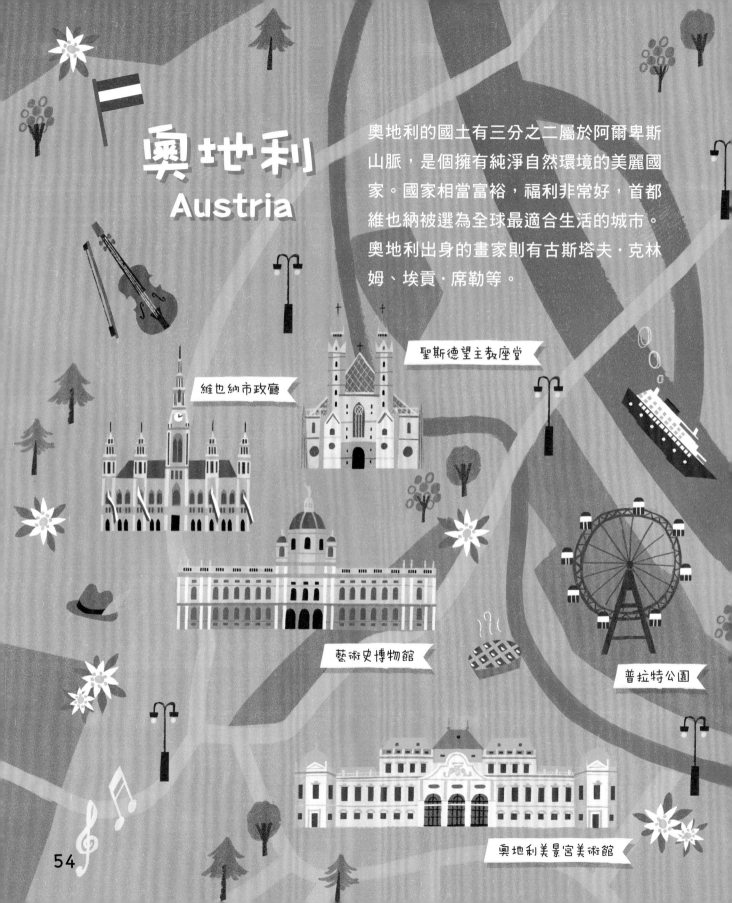

奧地利
Austria

奧地利的國土有三分之二屬於阿爾卑斯山脈，是個擁有純淨自然環境的美麗國家。國家相當富裕，福利非常好，首都維也納被選為全球最適合生活的城市。奧地利出身的畫家則有古斯塔夫·克林姆、埃貢·席勒等。

維也納市政廳

聖斯德望主教座堂

藝術史博物館

普拉特公園

奧地利美景宮美術館

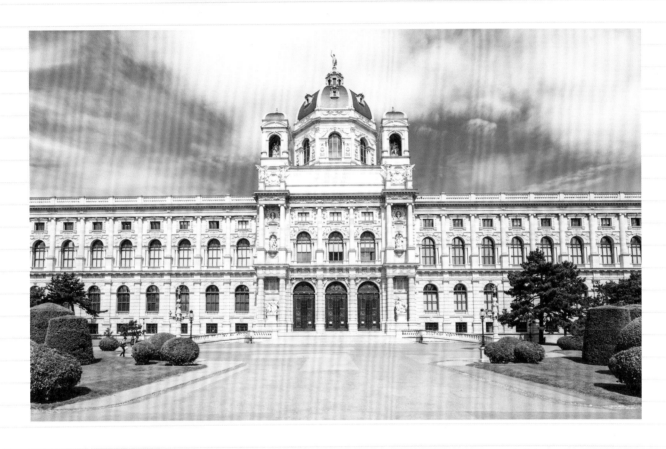

位在維也納的瑪麗亞泰瑞莎廣場，是歐洲三大美術館之一。對面的雙胞胎建築物是「自然史博物館」。館內收藏有＜孩子們的遊戲＞、＜雪中獵人＞、＜狂歡節與四旬齋之戰＞等老彼得‧布勒哲爾的作品，以及維拉斯奎茲的＜穿藍色裙子的特麗莎公主＞等。

地址 Maria-Theresien-Platz, 1010 Wien　　**網站** www.khm.at　　**開放時間** 10:00～18:00｜週四 10:00～21:00｜每週一休館

荷蘭鄉村的宴會
農民的婚禮

老彼得·布勒哲爾 | 1568年 | 油彩·畫板 | 164 × 114 公分

老布勒哲爾畫了很多記錄鄉村慶典的作品，這幅畫也是以農民們的婚禮當作主題。結婚典禮是在一個破爛的穀物倉庫舉辦，食物也只有酒、麵包和湯，但氣氛看起來卻非常愉快。

> 婚禮的氣氛
> 看起來好棒喔，
> 新郎和新娘在哪裡呀？

> 在餐桌的內側，綠色布幕前，
> 交疊雙手坐著的女性就是新娘，
> 那麼新郎是誰呢？

據說在16世紀的荷蘭，一直到結婚典禮當天晚上，
新郎都不能出現在新娘面前。
可能是因為這樣，畫中才會沒有新郎。

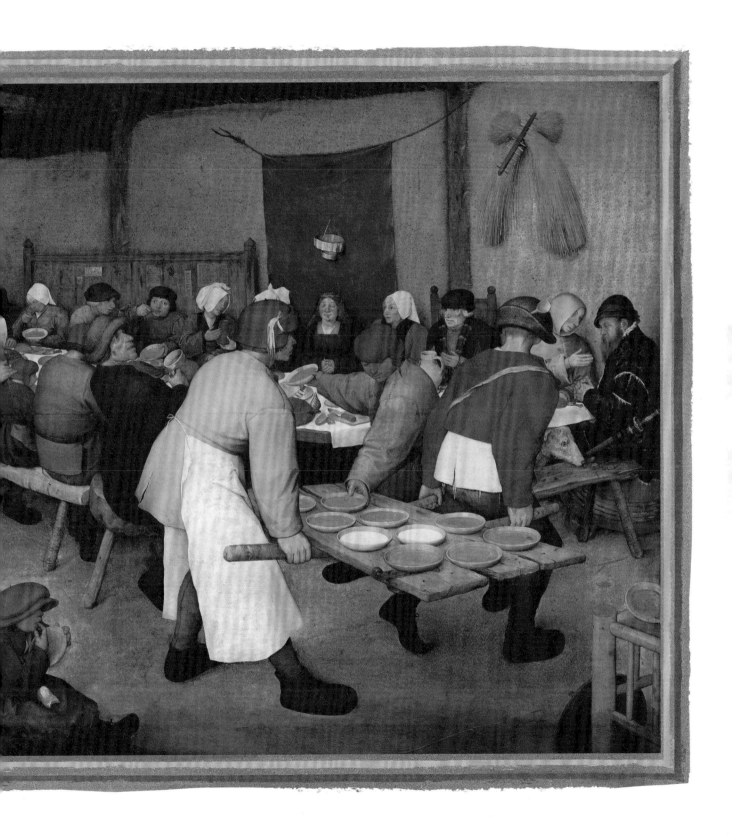

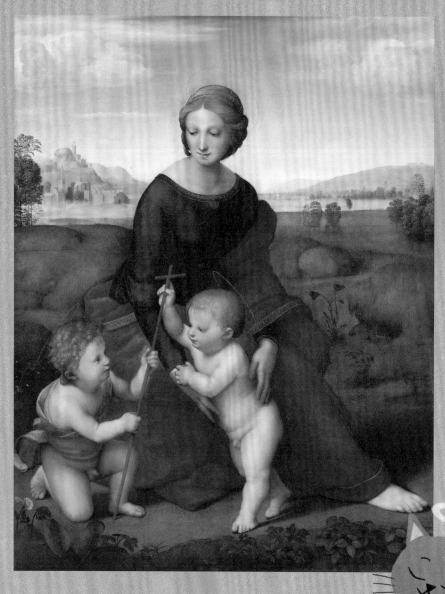

草地上的聖母

拉斐爾·聖齊奧 | 1506年 | 油彩·木板 | 88.5 ×113 公分

拉斐爾畫了許多小聖約翰、聖母瑪利亞與年幼耶穌的
作品。優雅的聖母瑪利亞抓著伸手拿十字架的耶穌,
聖約翰則跪在耶穌面前。後面綻放的紅罌粟花,暗示
著耶穌的受難、死亡與復活。

奧地利美景宮美術館
Österreichische Galerie Belvedere

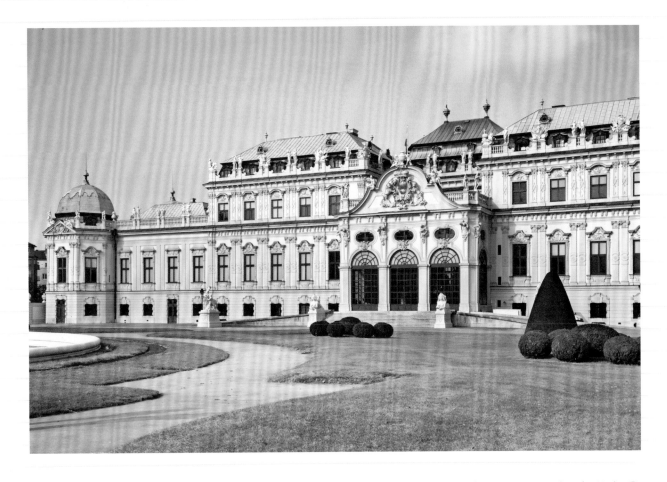

這是位在維也納美景宮的美術館，是歐洲最美的巴洛克式建築之一。已經被聯合國教科文組織指定為世界文化遺產。館內收藏有＜吻＞等古斯塔夫‧克林姆的作品，以及埃貢‧席勒的＜死神與少女＞、＜擁抱＞等作品。

地址 Schloss Belvedere, Prinz Eugen-Straße 27, 1030 Wien **網站** www.belvedere.at **開放時間** 10:00～18:00｜週五 10:00～21:00

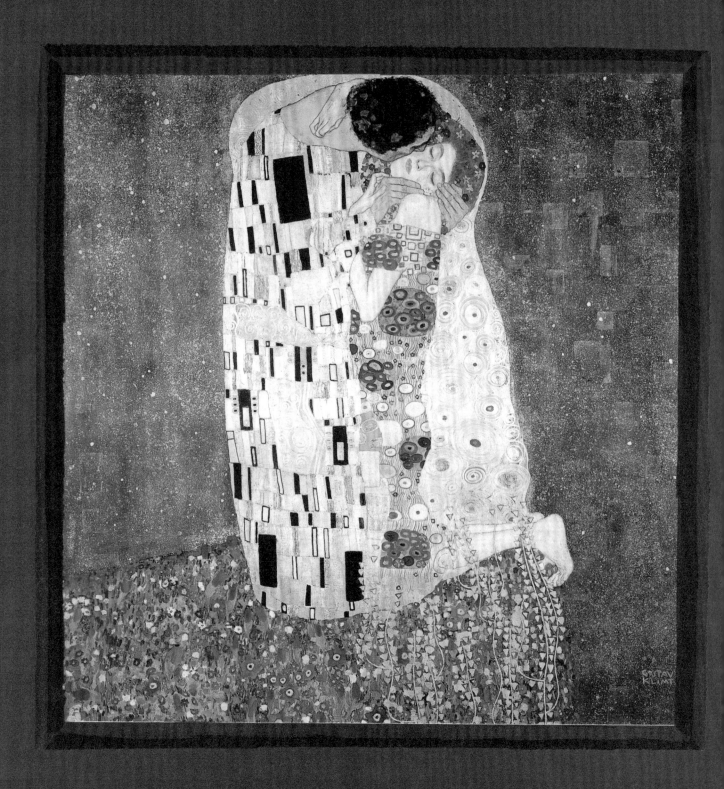

金黃色的吻
吻

古斯塔夫·克林姆
1907～1908年
油彩·畫布｜180 × 180 公分

克林姆是奧地利最有名的畫家。克林姆在原本的油彩上面，覆蓋上一層薄薄的金箔，畫作因此更顯華麗。男人的衣服上頭有著四方形的圖案，女人的衣服上則是圓形的圖案。

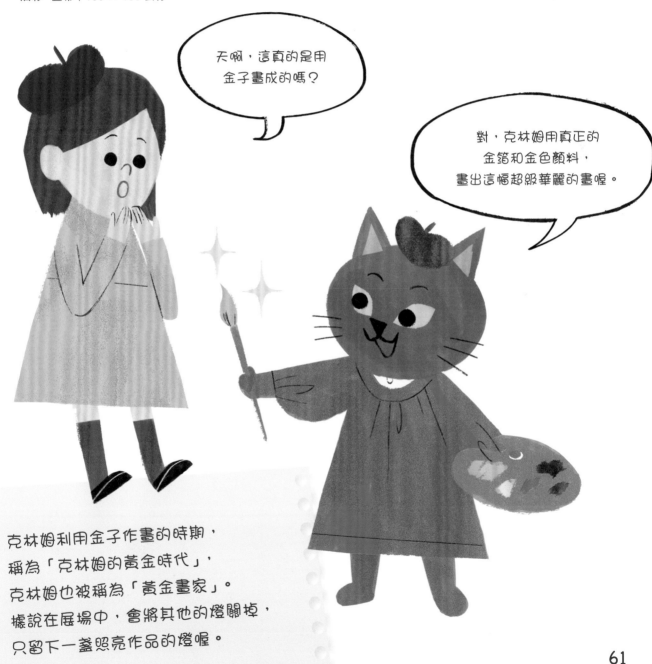

天啊，這真的是用金子畫成的嗎？

對，克林姆用真正的金箔和金色顏料，畫出這幅超級華麗的畫喔。

克林姆利用金子作畫的時期，
稱為「克林姆的黃金時代」，
克林姆也被稱為「黃金畫家」。
據說在展場中，會將其他的燈關掉，
只留下一盞照亮作品的燈喔。

義大利
Italy

義大利是一個從阿爾卑斯山脈延伸到地中海，形狀像個長靴的半島國家。原本是羅馬、佛羅倫斯、拿坡里、米蘭等城市所組成，一直到1861年才統一成義大利。是李奧納多‧達文西、拉斐爾、波提且利、卡拉瓦喬、提齊安諾等偉大畫家出生的國家。

米蘭主教座堂

比薩斜塔

烏菲茲美術館

羅馬競技場

梵蒂岡博物館

梵蒂岡博物館
Musei Vaticani

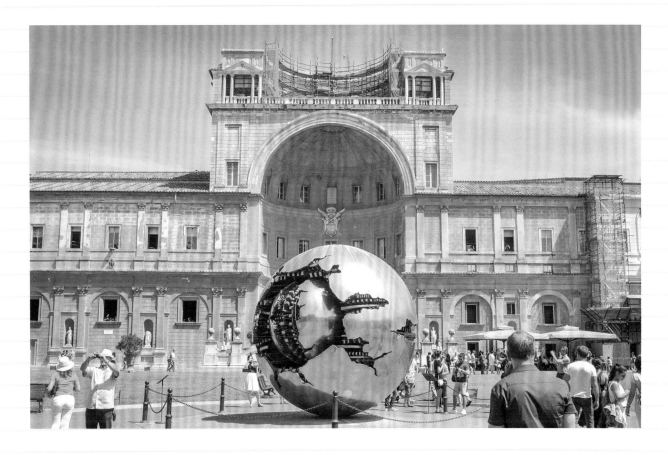

梵蒂岡博物館是16世紀在教宗儒略二世的命令下建造而成。通往梵蒂岡博物館的路上，還有西斯汀禮拜堂和拉斐爾客房。館內收藏有古代希臘雕塑＜拉奧孔與兒子們＞、卡拉瓦喬的＜基督下葬＞、達文西的＜聖傑羅姆＞等作品。

地址 Viale Vaticano, 00165 Roma RM **網站** www.museivaticani.va **開放時間** 09:00～18:00 ｜ 每個月最後一個星期日09:00～14:00

耀眼的知識殿堂
雅典學院

拉斐爾｜1509～1511年｜濕壁畫｜770 × 500 公分

拉斐爾在教宗的命令下，肩負起裝飾梵蒂岡使徒宮的任務，在每個房間的牆壁與天花板上，畫了許多不同的濕壁畫。

這幅畫是教宗個人書房「簽字廳」牆上的畫作。畫中有柏拉圖、亞里斯多德等54位哲學家。

灰灰，
濕壁畫是什麼東西啊？

是用石灰泥在牆上作畫的壁畫技巧喔。

「濕壁畫」在義大利文中是「新鮮」的意思。
濕壁畫是在牆上抹石灰泥，趁著石灰泥還新鮮，也就是還沒乾掉的時候，在上面塗顏料畫畫的技巧。是從五千年前就開始使用的古老繪畫技術喔。

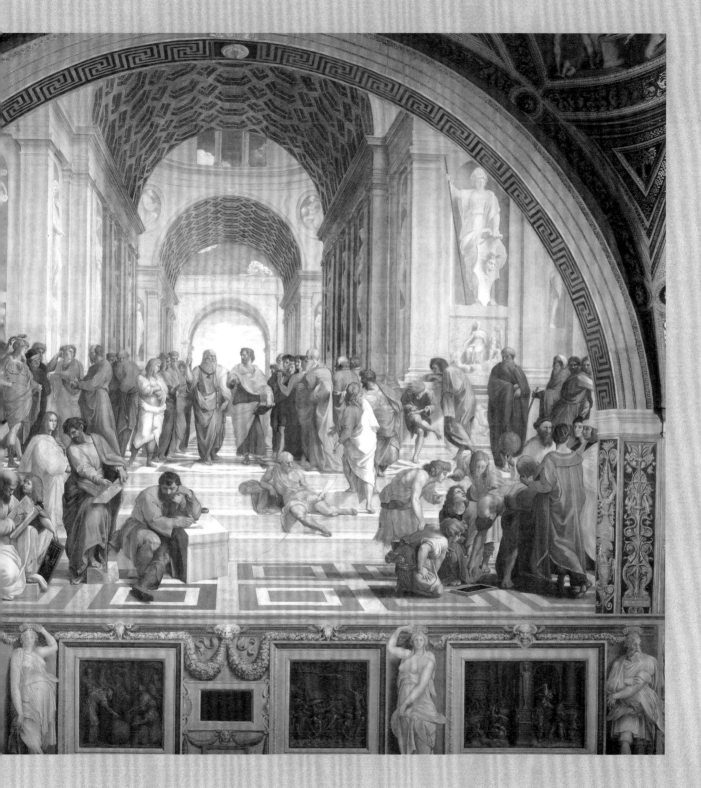

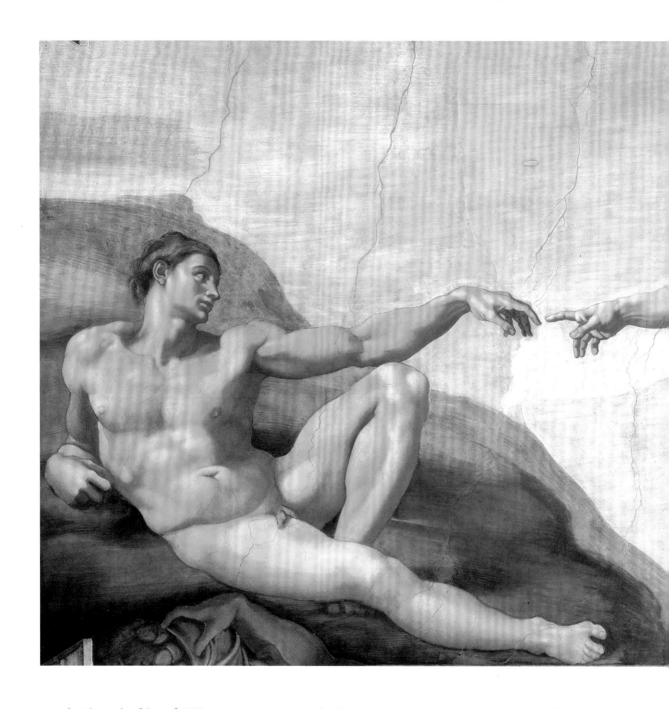

人類誕生的瞬間
創造亞當

米開朗基羅
1511～1512年 | 壁畫 | 570 × 280 公分

在教宗的命令之下，米開朗基羅在西斯汀禮拜堂的天花板上，畫了12000幅作品，這幅畫就是其中之一。畫中用泥土做成亞當的上帝伸出右手，賜與亞當靈魂，斜坐著的亞當則伸出左手，接受上帝賜與的靈魂。

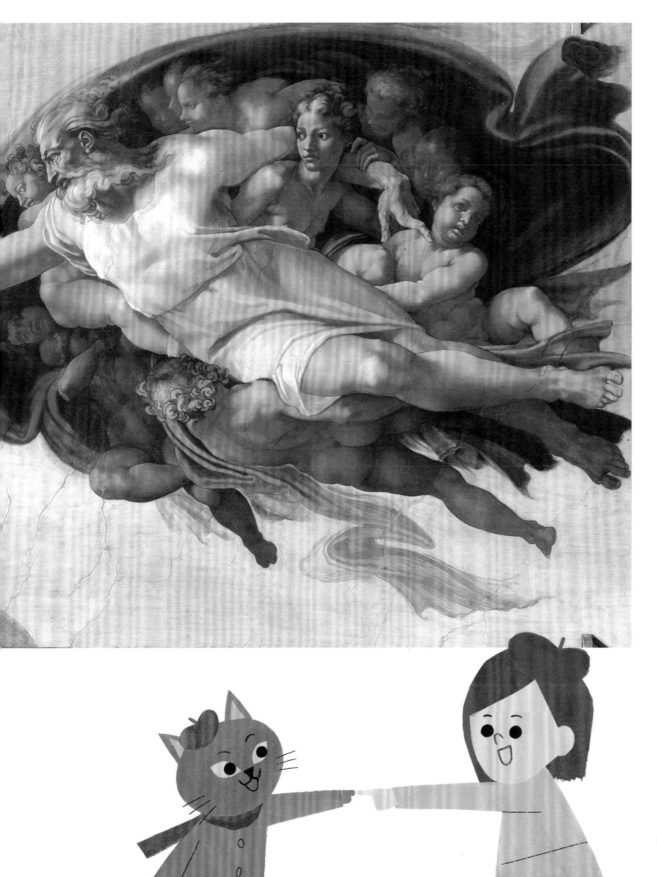

烏菲茲美術館
Galleria degli Uffizi

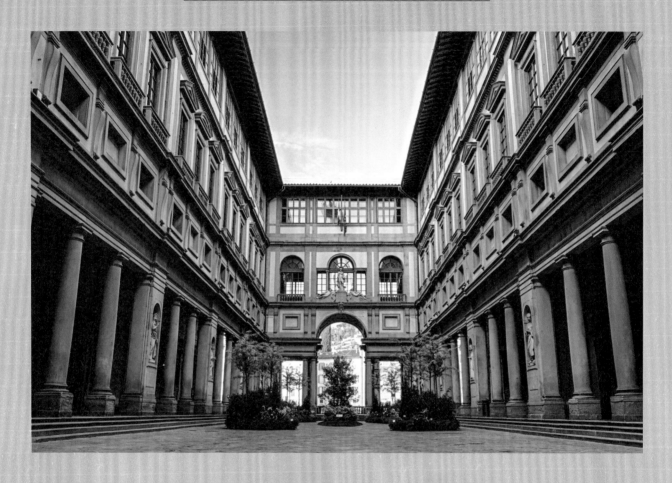

這是位在藝術之城佛羅倫斯的美術館，館藏從古希臘藝術品到林布蘭的作品應有盡有，但最知名的收藏品還是文藝復興時期的許多傑作。館藏作品包括有波提且利的〈春〉、提齊安諾的〈烏爾比諾的維納斯〉、卡拉瓦喬的〈梅杜莎〉等。

地址 Piazzale degli Uffizi, 6, 50122 Firenze　　**網站** www.uffizi.it　　**開放時間** 08：15～18：50｜每週一休館

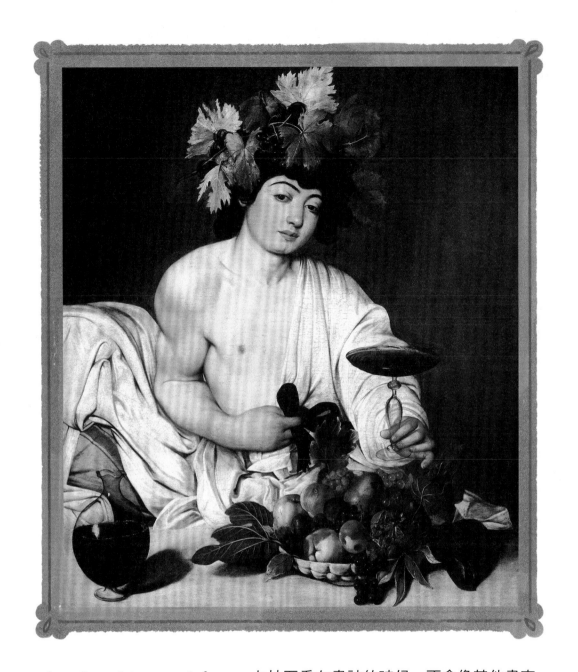

年輕的酒神

卡拉瓦喬
1598年
油彩・畫布 | 85 × 95 公分

卡拉瓦喬在畫神的時候，不會像其他畫家一樣畫得那麼漂亮，而是會以真實人物或是平凡的人當作模特兒。這幅畫的主角是羅馬神話中的葡萄酒神巴克斯，卡拉瓦喬是請他的朋友同時也是畫家的馬力歐・米尼第當模特兒，畫出巴克斯的模樣。

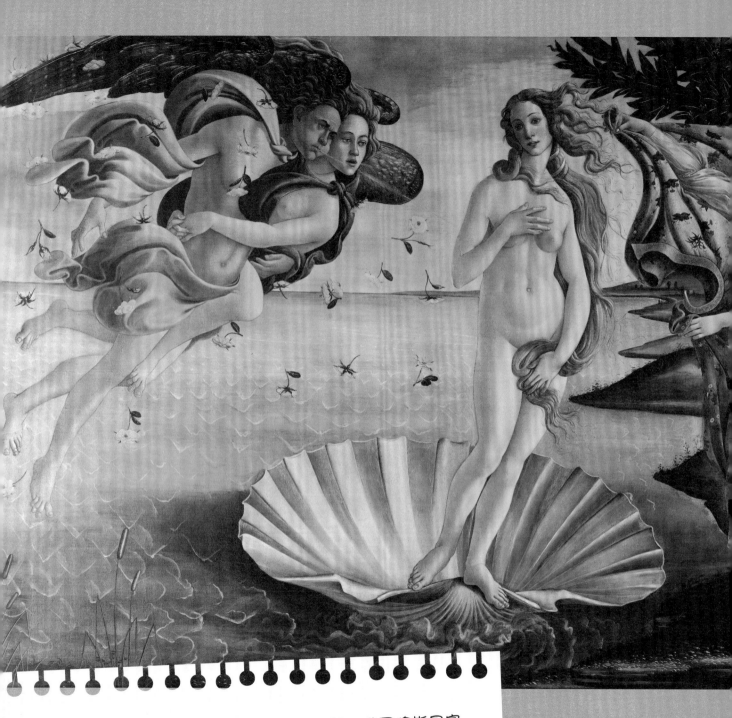

這幅畫是為了讓13世紀到17世紀，佛羅倫斯最富有、最具影響力的麥第奇家族裝飾他們的別墅所畫的作品。畫中的月桂樹和橘子樹，就是麥第奇家族的象徵。

70

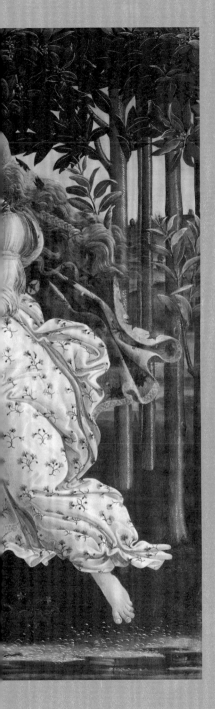

代表義大利文藝復興的傑作
維納斯的誕生

波提且利 | 1486年 | 蛋彩・畫布 | 278.5 × 172.5 公分

這幅畫描繪的是希臘神話中，代表愛與美的女神維納斯從海中的泡沫誕生，踩著貝殼抵達塞浦路斯島的場景。畫面中心的維納斯全裸著站在貝殼上，左邊是抱著花神科洛瑞斯的西風之神茲德佛洛斯，努力吹著風將維納斯送到海岸邊。右邊則是四季女神中的春神，正為維納斯穿上以雛菊和矢車菊等春天的花朵裝飾而成的外衣。

據說這幅畫的維納斯，是以當時義大利佛羅倫斯的第一美女「西慕內塔・韋斯普奇」為模特兒繪製的。她也是波提且利單戀的對象喔。

向聖母致敬
聖母領報 和聖瑪加利 與聖安沙諾

西蒙尼·馬蒂尼
1333年｜蛋彩·木板｜305 × 265 公分

這幅畫是錫耶納主教座堂內聖安沙諾禮拜堂的祭壇畫，這幅畫描繪的，是新約聖經裡的天使加百列出現在瑪利亞面前，告訴瑪利亞她蒙受神的恩寵，懷了上帝的兒子耶穌基督。

花瓶上方的文字，寫的是「我向你致敬，你是最被喜愛的，因而上帝與你同在」，這段話出自路加福音。

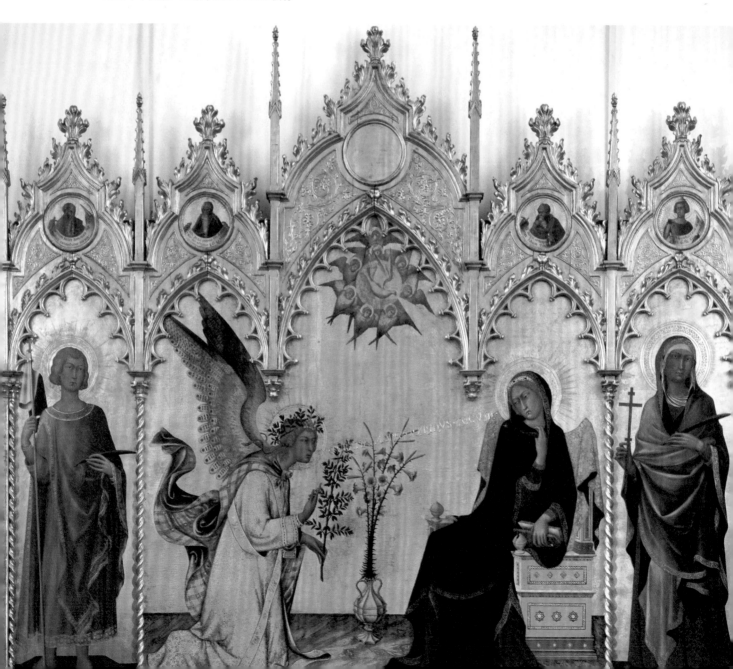

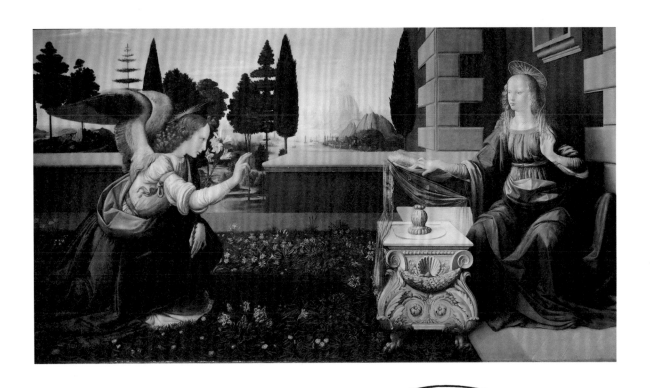

聖母領報

李奧納多·達文西
1472～1475年｜蛋彩·木板｜217 × 98 公分

這是達文西畫的聖母領報，也是烏菲茲美術館的館藏作品。跟馬蒂尼的作品不同，這幅畫的背景不是在室內，而是在戶外的庭園，而且畫面是橫的，服飾細膩的皺褶以及手指的勾勒都相當令人印象深刻。

還有很多作品都是以聖母領報當作主題。

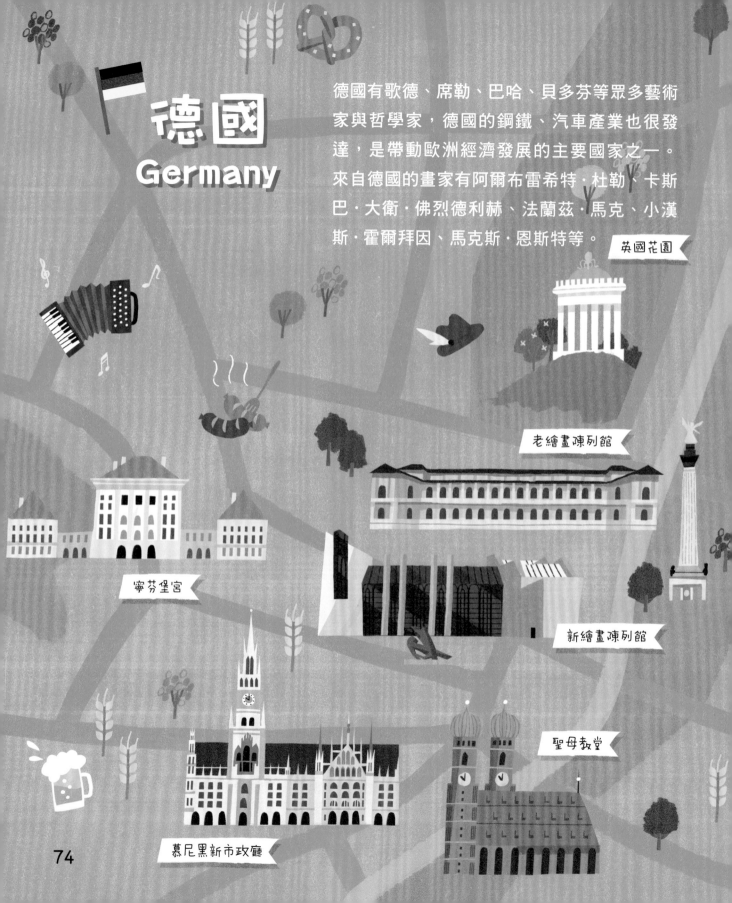

德國
Germany

德國有歌德、席勒、巴哈、貝多芬等眾多藝術家與哲學家，德國的鋼鐵、汽車產業也很發達，是帶動歐洲經濟發展的主要國家之一。來自德國的畫家有阿爾布雷希特·杜勒、卡斯巴·大衛·佛烈德利赫、法蘭茲·馬克、小漢斯·霍爾拜因、馬克斯·恩斯特等。

英國花園

老繪畫陳列館

新繪畫陳列館

寧芬堡宮

聖母教堂

慕尼黑新市政廳

74

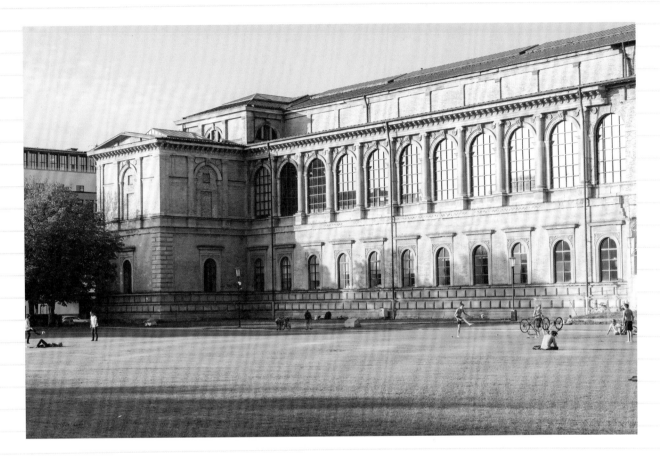

這座位在慕尼黑的美術館，收藏以德國文藝復興時期為主的歐洲繪畫作品。曾經在第二次世界大戰中被砲彈擊中，建築物遭到嚴重破壞，後來才重新修建。館藏有林布蘭的〈青年自畫像〉、魯本斯的〈詛咒之秋〉、穆里羅的〈吃葡萄和甜瓜的乞丐少年〉等。

地址　Barer Str. 27, 80333 München

網站　www.pinakothek.de

開放時間　10:00～18:00｜週二、三 10:00～20:30｜每週一休館

宙斯的兒子們變成了星星
劫奪留奇波斯的女兒

彼得・保羅・魯本斯｜1618年｜油彩・畫布｜210.5 × 224 公分

魯本斯以古典藝術和文學為主題，畫了很多非常生動的作品。這幅畫是希臘神話中，宙斯的雙胞胎兒子卡斯特和波樂克斯騎著馬出現，綁架留其波斯的兩個女兒的場景。

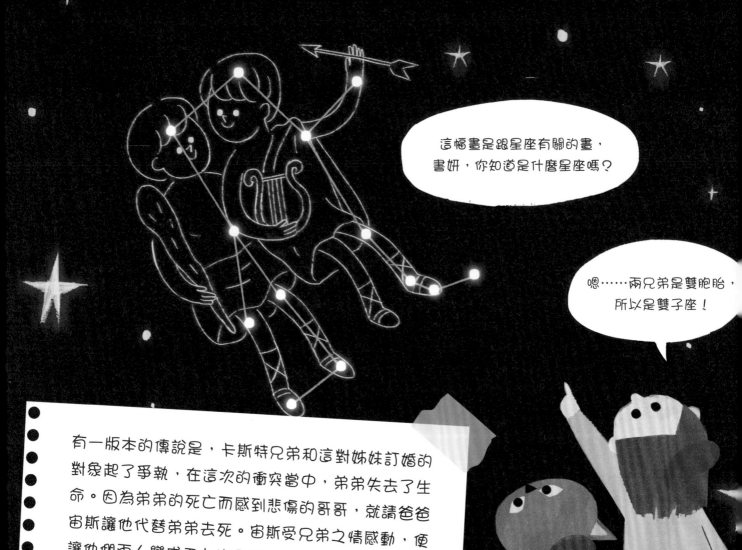

有一版本的傳說是，卡斯特兄弟和這對姊妹訂婚的對象起了爭執，在這次的衝突當中，弟弟失去了生命。因為弟弟的死亡而感到悲傷的哥哥，就請爸爸宙斯讓他代替弟弟去死。宙斯受兄弟之情感動，便讓他們兩人變成天上的星星，成了雙子座。

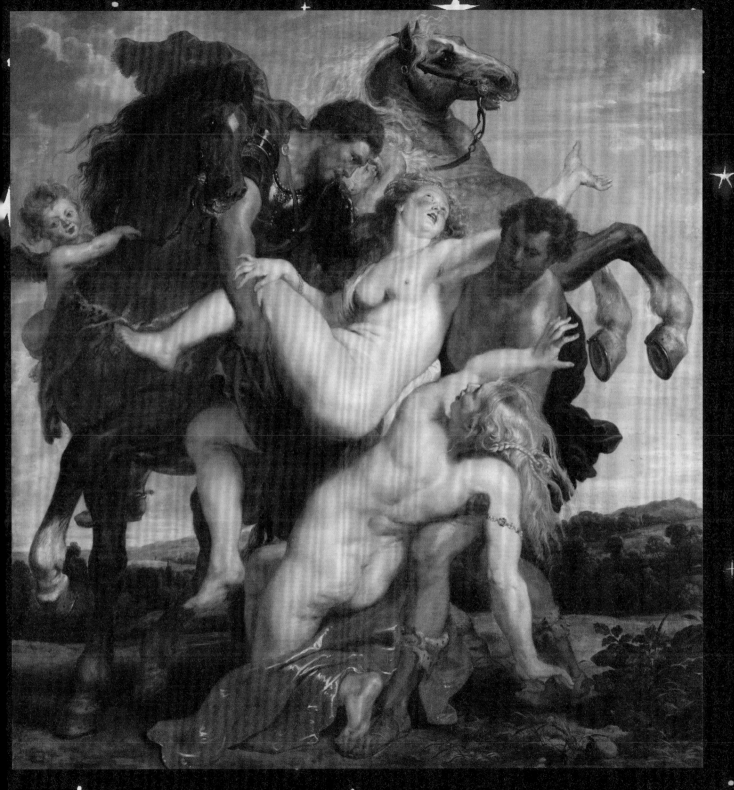

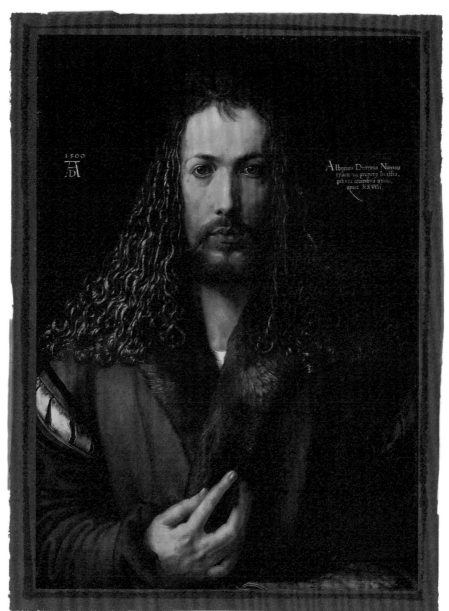

自畫像

阿爾布雷西特·杜勒 | 1500年 | 油彩·木板 | 49 × 67 公分

杜勒是德國最具代表性的畫家，這幅畫是杜勒28歲那年
所畫的自畫像。杜勒畫了很多自畫像，這幅畫中的他看
起來很有自信、具威嚴，類似耶穌肖像的畫法，所以也
會有人誤以為是耶穌的畫像。

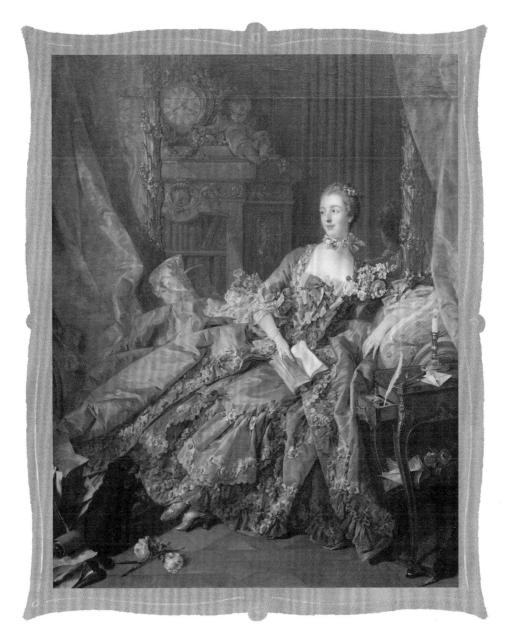

龐巴度夫人

法蘭索瓦‧布雪｜1756年｜油彩‧畫布｜157 × 201 公分

布雪華麗又細膩的筆法，不僅受到上流貴族的喜愛，也在庶民之
間享有極高的人氣。這幅畫中的女性，是號稱受到法國國王路易
15 寵愛的侯爵夫人──龐巴度夫人。這位夫人是布雪的贊助
者，布雪畫了很多幅龐巴度夫人的肖像。

這是一座位在慕尼黑的美術館，收藏許多德國近代藝術、法國印象派、後印象派、象徵主義的作品。館藏有梵谷的＜鮮花盛開的果園＞、莫內＜睡蓮＞、埃貢·席勒的＜瀕死掙扎＞等。

地址 Barer Str. 29, 80799 München **網站** www.pinakothek.de **開放時間** 10:00～18:00｜週三 10:00～20:00｜每週二休館

瑪格麗特

古斯塔夫·克林姆
1905年｜油彩·畫布｜90 × 180 公分

克林姆經常畫曾和自己交往的對象、朋友，以及女性贊助者。這幅畫是哲學家路德維希·維根斯坦的姊姊瑪格麗特，委託當時很受歡迎的克林姆所畫的肖像畫。雖然花了大錢才請到克林姆作畫，但據說瑪格麗特卻不喜歡這幅作品，所以把畫放在閣樓裡沒有拿出來。

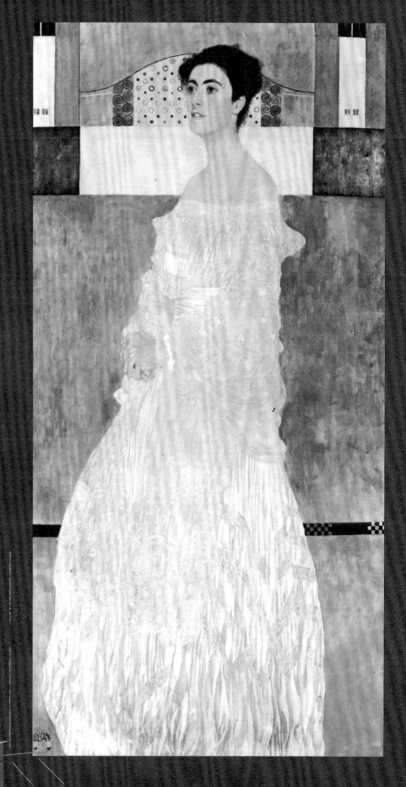

81

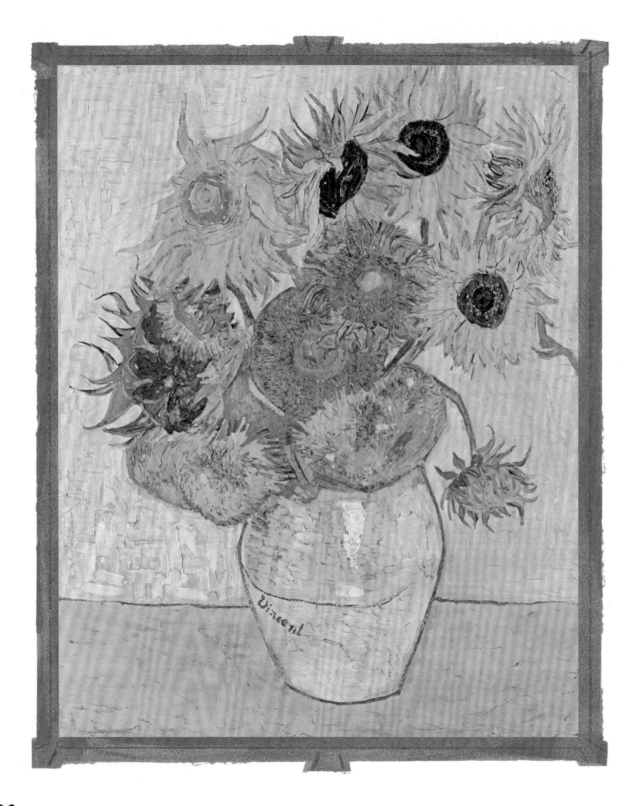

梵谷最愛的太陽之花

向日葵

文森·梵谷 | 1888年 | 油彩·畫布 | 73 × 92 公分

梵谷決定落腳於法國亞爾的小黃屋，跟高更一起創作之後，便滿懷希望地開始裝飾房子。平時就很喜歡向日葵的梵谷，便以向日葵為主題畫了好幾幅作品，並用這些畫來裝飾畫室。這幅畫便是其中一幅作品，也因為這幅畫，梵谷才有了太陽的畫家這個美名。

梵谷寄給弟弟西奧的信中，曾提到：
「可以說，向日葵是屬於我的花。」
梵谷喜歡12和14這兩個數字，
12則代表基督的12個門徒。

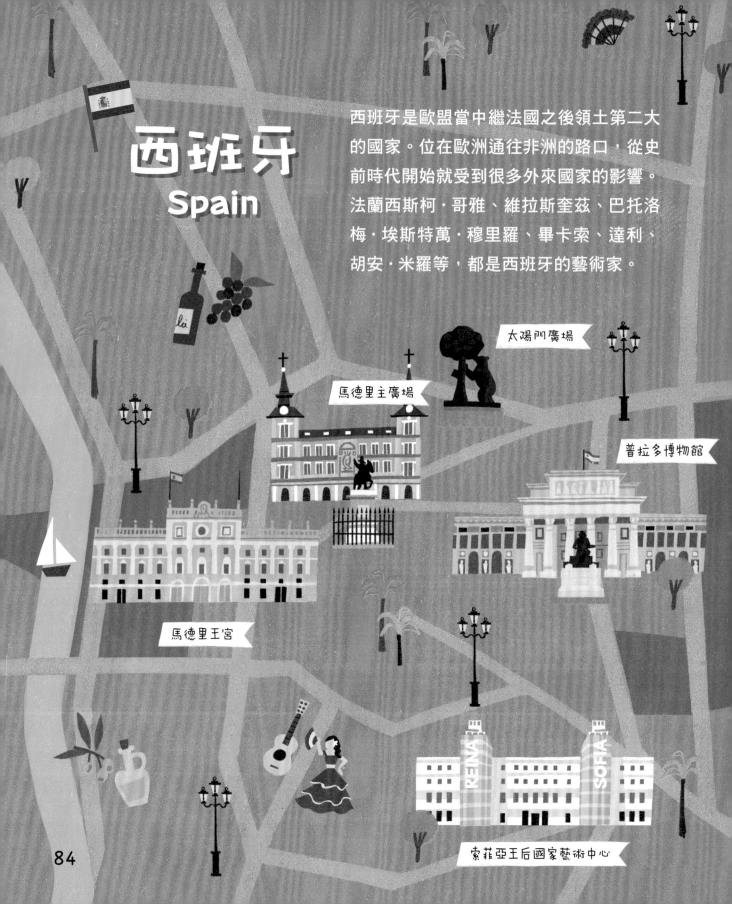

西班牙
Spain

西班牙是歐盟當中繼法國之後領土第二大的國家。位在歐洲通往非洲的路口，從史前時代開始就受到很多外來國家的影響。法蘭西斯柯‧哥雅、維拉斯奎茲、巴托洛梅‧埃斯特萬‧穆里羅、畢卡索、達利、胡安‧米羅等，都是西班牙的藝術家。

太陽門廣場

馬德里主廣場

普拉多博物館

馬德里王宮

索菲亞王后國家藝術中心

普拉多博物館
Museo Nacional del Prado

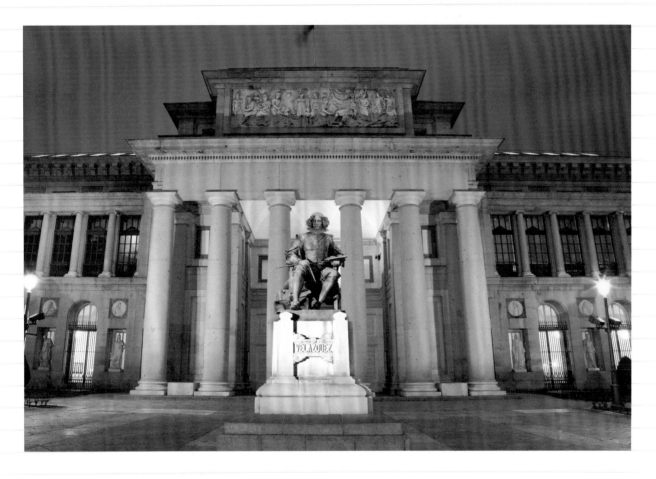

普拉多博物館是位在馬德里的世界級美術館，展出15世紀以後西班牙王室收藏的藝術作品。館藏有波希的＜人間樂園＞、維拉斯奎茲的＜紡織女＞、哥雅的＜穿衣的馬哈＞、＜裸體的馬哈＞等作品。

地址　Paseo del Prado, s/n,　**網站**　www.museodelprado.es　**開放時間**　10:00～20:00｜週日、國定假日 10:00～19:00
28014 Madrid

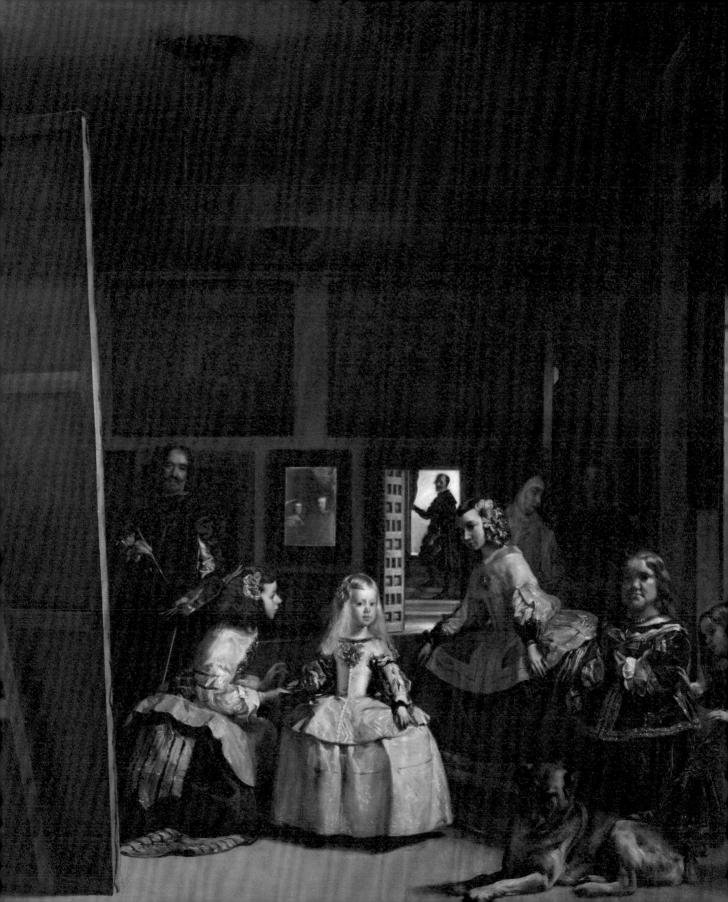

Las Meninas
侍女

維拉斯維茲
1656年間
油彩‧畫布 | 276 × 318 公分

這幅畫的主角是西班牙國王菲利浦四世的女兒，五歲的馬佳莉塔公主與侍女們，造訪擔任宮廷畫家的維拉斯維茲畫室的樣子。公主站在畫的中央，左右兩邊則是侍女。旁邊有正在作畫的維拉斯維茲，右邊則有狗和弄臣。後面的鏡子映照出菲利浦四世夫婦。

據說沒有人知道這幅畫的主角到底是誰，以及映照在鏡子中的國王夫妻究竟站在哪裡。畫家和公主，好像正看著站在畫外的國王夫婦。讓觀看者有一種彷彿就站在國王與王后旁邊，看著畫中人物的感覺。

87

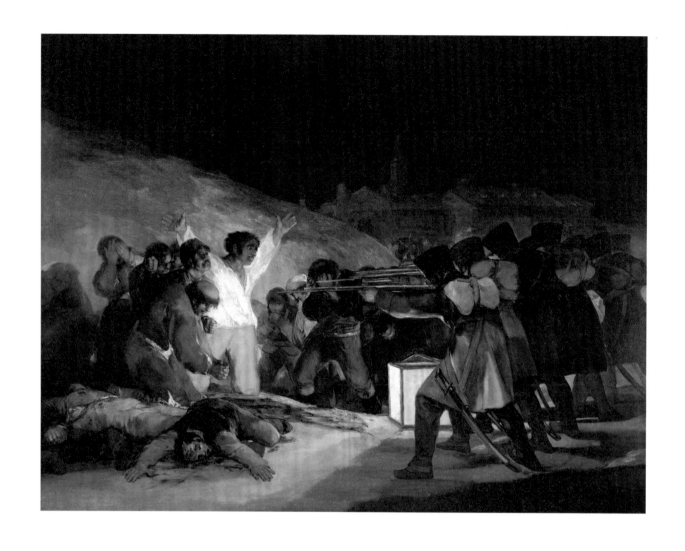

1808年5月3日

法蘭西斯柯・哥雅｜1814年｜油彩・畫布｜345 × 266 公分

1808年，拿破崙帶領軍隊侵略西班牙，最後取得了控制權。
在這個過程中，有許多西班牙人在和法軍抗爭時死去。這幅
作品畫的是當年5月3日發生的屠殺，是揭發法軍暴力與殘
酷一面的作品。

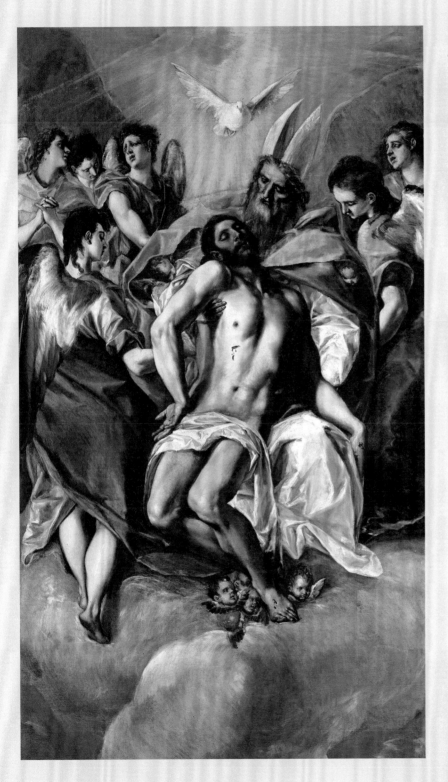

三位一體

艾爾・葛雷柯
1577年｜油彩・畫布｜179 × 300 公分

艾爾・葛雷科是在希臘出生，而後前往義大利學畫，最後在西班牙發展的畫家。他畫了很多以宗教為題的作品，因為作品使用灰色調，而且將人的身體畫得彎曲瘦長，所以在當時並不受到好評。但到了19世紀之後，他對許多畫家造成影響，也開始被評價為藝術史上重要的畫家。

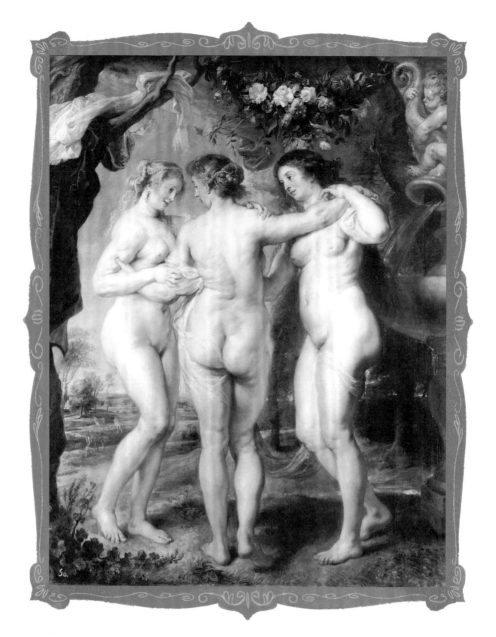

優美三女神

彼得·保羅·魯本斯｜1636年～1639年｜油彩·畫布｜181 × 221 公分

這幅作品畫的是希臘神話中代表美、歡樂與優雅的三女神。魯本斯是
知名的愛妻畫家，據說這三位女神當中，露出臉孔的兩位女神，就是
以魯本斯的妻子為模特兒所畫的。左邊的女神是魯本斯過世的第一位
妻子伊莎貝拉，右邊的女神則是第二任妻子海倫娜。

普通的身高　普通的長相　穿著普通的衣服

怎麼看就是個普通的大叔
卻有一點跟別人不一樣

原來他有一頭引人注目的長髮！
因為這頭長髮，大叔每天都要早起整理。
因為頭髮太長，搭電車還會被門夾到。
因為長髮太顯眼，總是被路人盯著瞧。
因為只有他留長髮，公司老闆也看不下去。

韓國網路書店評價
9.8顆星推薦！

有點奇怪的叔叔

文・圖 陳修京

歡迎「不一樣」　尊重的真意・分享與被・讓幸福點燃更大
為什麼叔叔要留長髮呢？

有點奇怪的叔叔
陳修京 著／繪
定價350元

歡迎洽詢訂購 **http://www.tohan.com.tw/**

戶名：台灣東販股份有限公司　郵撥帳號1405049-4

俄國
Russia

俄國是全世界土地最大的國家，以烏拉山脈為準，以西屬於歐洲大陸，以東屬於亞洲大陸，境內大部分的地區都非常寒冷。來自俄國的代表畫家有伊利亞·列賓、瓦西里·康丁斯基、馬克·夏卡爾、弗拉基米爾·庫什、伊凡·艾瓦佐夫斯基等。

聖以薩主教座堂

艾米塔吉博物館

普希金博物館

聖瓦西里主教座堂

特列季亞科夫畫廊

特列季亞科夫畫廊
Tretyakov Gallery

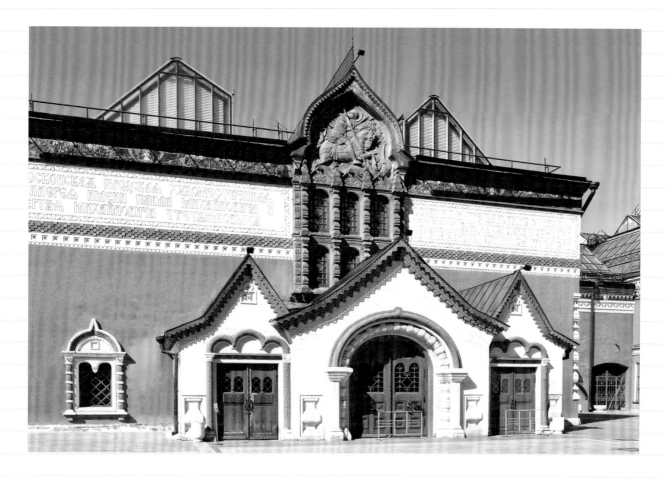

這座畫廊位在莫斯科，是俄國最重要的美術館之一。過去是從展示莫斯科商人帕維爾·米哈伊洛維奇·特列季亞科夫所贊助的藝術家、收藏的作品開始，畫廊目前共收藏有11世紀到20世紀初期，超過13萬件的藝術作品。

地址 Lavrushinsky Lane, 10, Moscow, Russia, 119017

網站 www.tretyakovgallery.ru

開放時間 二、三、日 10:00～18:00
四、五、六 09:00～21:00
每週一休館

93

爸爸回來了
意外歸來

伊利亞・列賓｜1884~1888年｜油彩・畫布｜167.5 × 160.5 公分

伊利亞・列賓是俄國的寫實主義繪畫大師，真實地呈現了19世紀後期俄國民眾的生活樣貌。這幅畫是剛從流放地返回故鄉的革命家，以及家人迎接他的模樣。列賓在光線的方向、人物的位置、表情與視線的方向上都下了很多工夫。這幅畫是以列賓家中的客廳為背景，以列賓的妻子、岳母、女兒為模特兒所畫的，所以更有真實感。

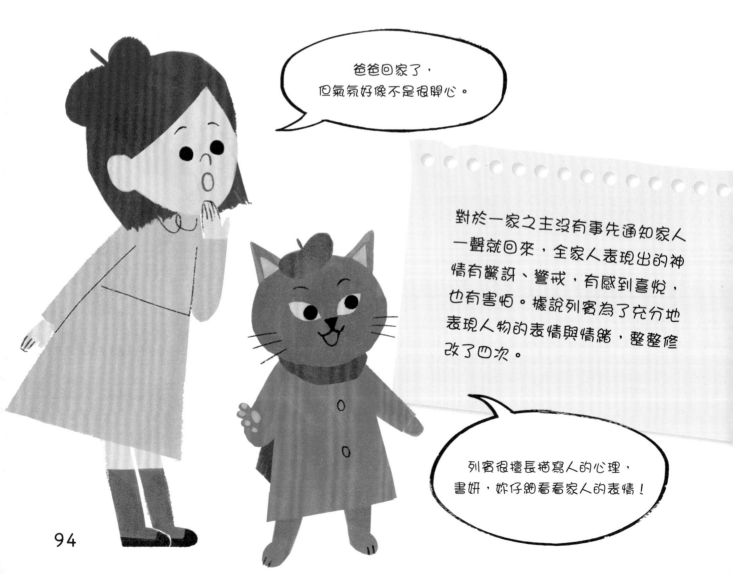

爸爸回家了，
但氣氛好像不是很開心。

對於一家之主沒有事先通知家人一聲就回來，全家人表現出的神情有驚訝、警戒，有感到喜悅，也有害怕。據說列賓為了充分地表現人物的表情與情緒，整整修改了四次。

列賓很擅長描寫人的心理，
書妍，妳仔細看看家人的表情！

94

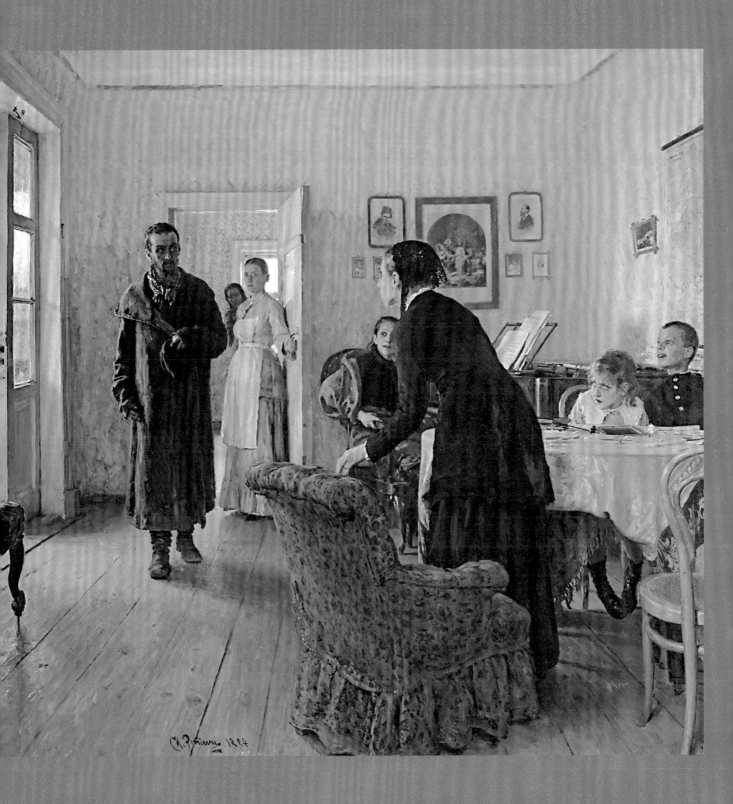

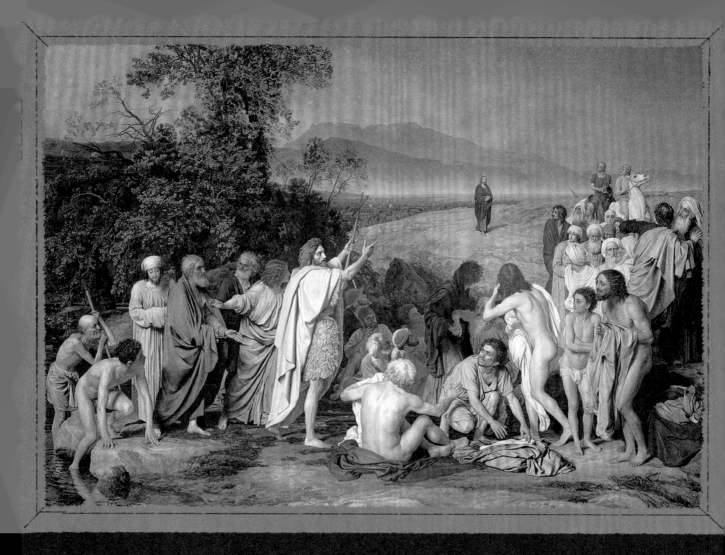

耶穌顯現人間

亞歷山大 · 伊萬諾夫｜1837～1857年｜油彩 · 畫布｜750 × 540 公分

這是一幅非常大的作品，整整花了20年才畫完。據說為了畫出這幅作品，光是練習的作品就有超過300件。畫的主題是迎接救世主現身的人們。

哇！真的好大～！

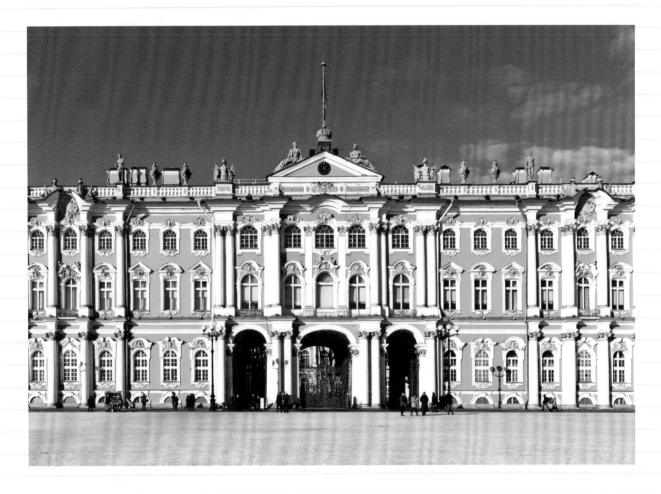

這是一座位在聖彼得堡，又大又古老的美術館。被當作美術館本館使用的冬宮，是巴洛克式建築的代表作，也是俄國羅曼諾夫王朝時代的王宮，十分華麗且美麗。

地址 Palace Square, 2, Sankt-Petersburg **網站** www.hermitagemuseum.org **開放時間** 10:30～18:00｜週三、五 10:30～21:00
每週一休館

原始本能的
純粹律動
舞蹈

亨利・馬諦斯
1910年
油彩・畫布｜391 × 260 公分

這幅畫非常簡單，由藍天、綠地、紅色的人所組成。雖然看起來很像是隨便畫一畫，但從顏色和線條當中，可以感受到律動。舞蹈代表著生命，馬諦斯透過這幅畫，表達出生活在這個自由世界的喜悅。這幅畫是接受了俄國大富豪兼收藏家謝爾蓋・史楚金的委託所繪製的。

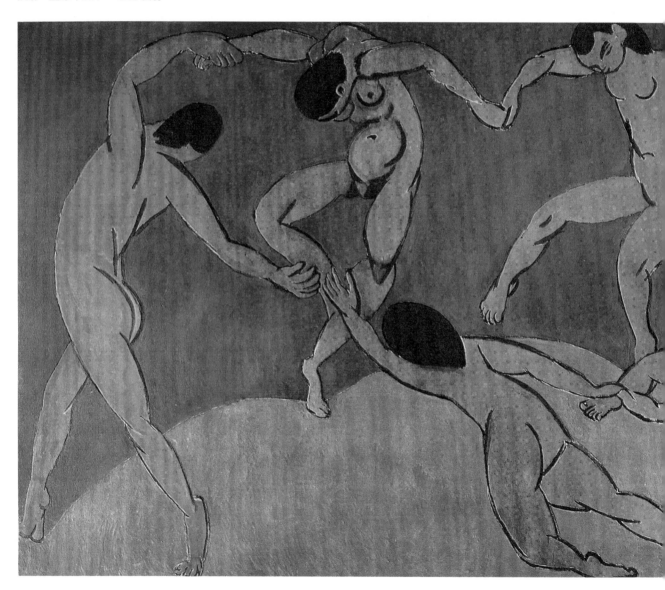

灰灰，馬諦斯為什麼
只用了三種顏色啊？

因為越簡單印象就越強啊。
他用紅色畫人，和藍色天空、
綠色大地形成強烈的對比，
強調了舞蹈的動作喔。

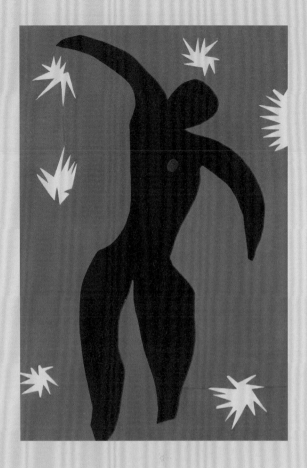

伊卡洛斯

亨利・馬諦斯｜1946年｜拼貼畫｜34.1 × 43.4 公分

這是收藏在法國龐畢度中心的作品。年
紀大生病之後無法作畫的馬諦斯，開始
用剪刀剪色紙拼貼，創作拼貼畫作品。
他在漆成藍色的的背景上面，大膽使用
黑色、紅色、黃色的色紙拼貼成這幅
畫，畫中的主角是希臘神話中背著蠟做
的翅膀飛向太陽，最後因為蠟受熱融化
而墜落的伊卡洛斯。

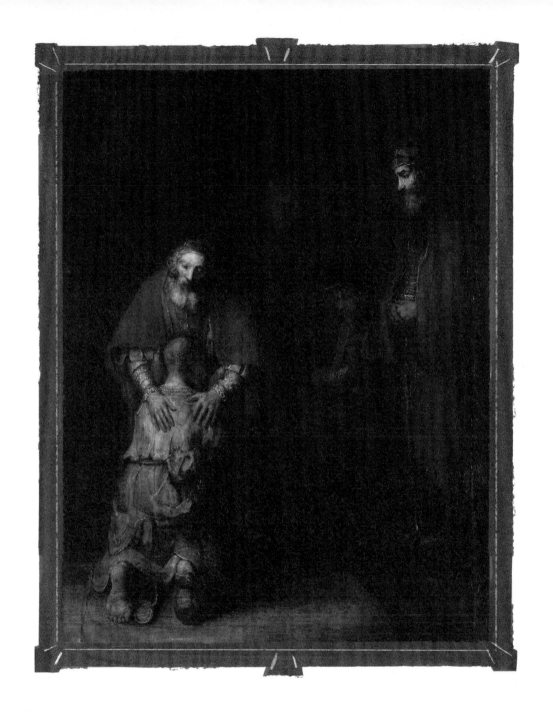

浪子回頭

林布蘭
1663～1669年
油彩・畫布 | 262 × 205 公分

這幅畫的主題是聖經故事。一個不懂事的兒子，先向父親拿了屬於自己的財產之後，便離開了父親身邊。過著放蕩不羈的生活，最後花光財產的兒子，終於領悟到自己的錯誤，並回到父親身邊。畫的焦點是迎接兒子回來的父親，以及對此感到十分不滿意的大兒子。

普希金博物館
The Pushkin State Museum of Fine Arts

這是一座位於莫斯科的美術館，名稱取自俄國的偉大詩人兼小說家，亞歷山大·普希金。館藏有梵谷的〈囚犯操練〉、高更的〈阿爾的夜間咖啡館〉等許多歐洲印象派作品。

地址 Ulitsa Volkhonka, 12, Moskva　　**網站** pushkinmuseum.art　　**開放時間** 11:00～20:00｜週四、五 11:00～21:00
每週一休館

紅色葡萄園

梵谷｜1888年｜油彩・畫布｜93 × 75 公分

畫中的景色是日落時分，被夕陽染紅的葡萄田以及在田裡工作的人們。雖然
現在是國際知名的畫家，但梵谷生前卻非常貧窮，他活著的時候只賣出一件
作品，而當時賣出的正是這一幅畫。

盧昂大教堂 正午（正門與塔樓）

莫內｜1893～1894年｜油彩·畫布｜65 × 101 公分

比起寫實主義，莫內比較喜歡將眼睛看到的東西畫出來，所以在光線與顏色的細膩變化上非常用心。他在盧昂大教堂對面的布店樓上安排了一間工作室，以盧昂大教堂為主題，努力記錄下一天之內每個時刻的光線改變，並畫出了很多幅作品。

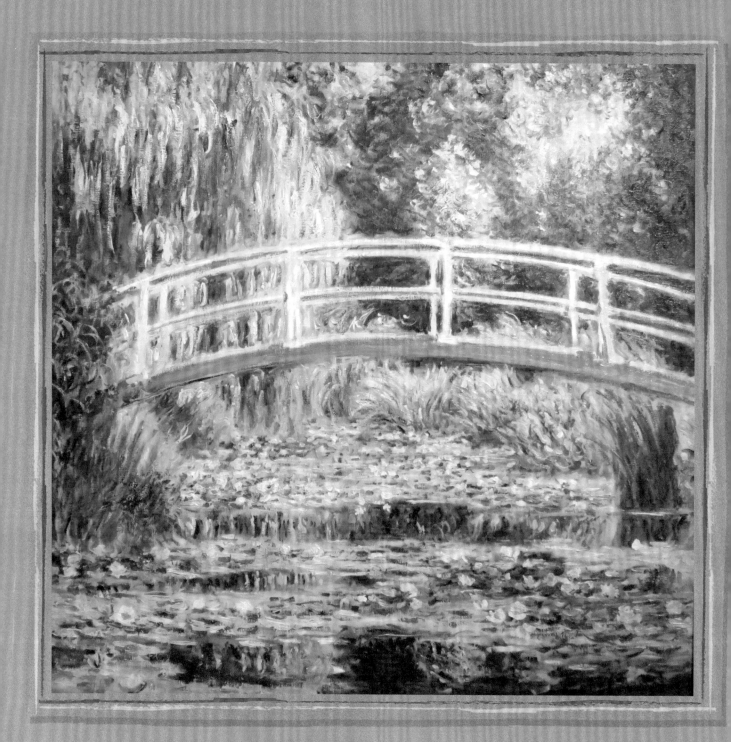

104

莫內最愛的庭園
白色睡蓮

莫內 | 1899年 | 油彩・畫布 | 93 × 89 公分

曾經在巴黎生活的莫內，在1883年搬家到距離巴黎有段距離的吉維尼。一直到死之前，都熱衷於打造他的庭園和蓮池。他的蓮池上頭，還有一座日式的拱橋。這也讓他以庭園和蓮池為主題，畫了很多與睡蓮有關的畫。

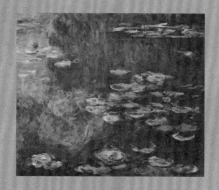 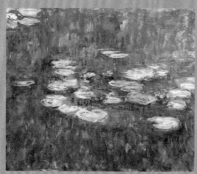 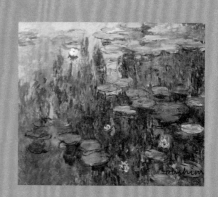

莫內為什麼畫這麼多睡蓮呢？

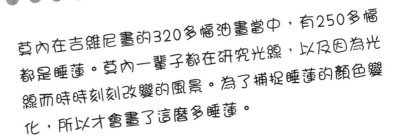

莫內在吉維尼畫的320多幅油畫當中，有250多幅都是睡蓮。莫內一輩子都在研究光線，以及因為光線而時時刻刻改變的風景。為了捕捉睡蓮的顏色變化，所以才會畫了這麼多睡蓮。

美國
United States

美國是由50個州和1個特別區組成的聯邦制共和國。國土面積為全世界第四大,國內有來自世界各地的眾多移民人口,是擁有多樣文化的國家。美國也是經濟規模世界第一的經濟大國。來自美國的畫家有愛德華·霍普、傑克森·帕洛克、尚·米榭·巴斯奇亞等。

波士頓美術館

MoMA

紐約現代藝術博物館

大都會藝術博物館

芝加哥博物館

費城藝術博物館

國會山莊

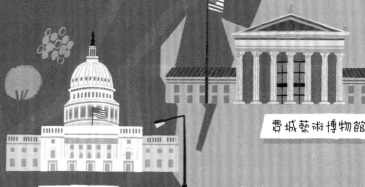

這是位在紐約，專門展出近現代藝術作品的博物館，通常也會以英文單字的第一個字母縮寫MoMA來稱呼它。館藏有達利的＜記憶的堅持＞、畢卡索的＜亞維儂的少女＞、馬諦斯的＜紅色的畫室＞、夏卡爾的＜無盡的時間＞等作品。

地址 11 W 53rd St, New Your, NY 10019 **網站** www.moma.org **開放時間** 10:30～17:30｜週五 10:30～20:00

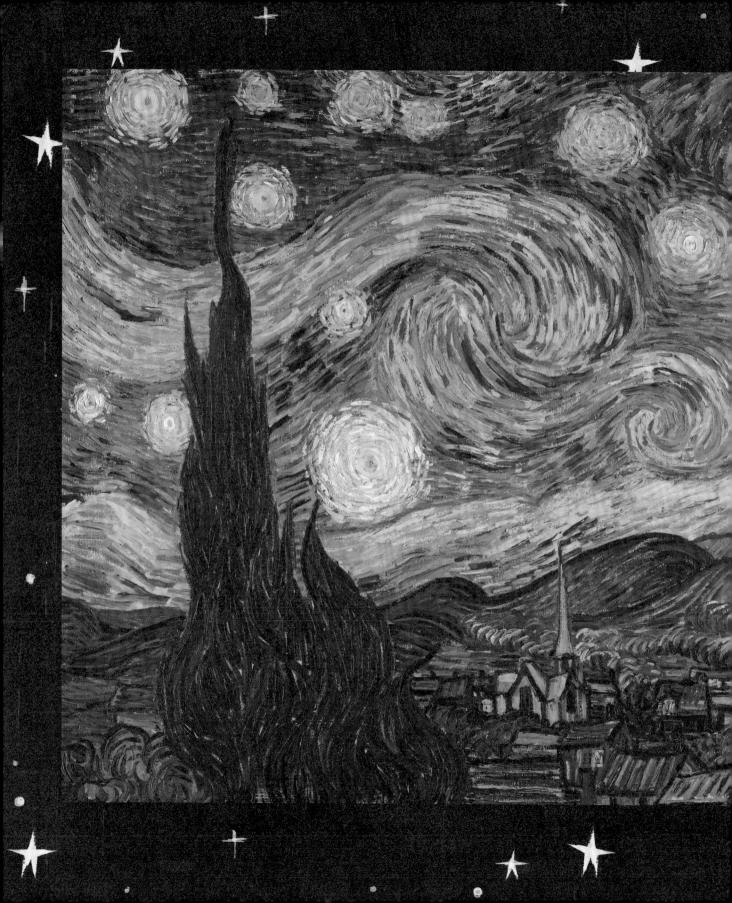

夢見梵谷的夜空
星夜

文森·梵谷｜1889年｜油彩·畫布｜92.1 × 73.7 公分

這是梵谷的代表作之一，是罹患精神病的他，在聖雷米精神療養院所畫的作品。梵谷在寄給弟弟西奧的信中，寫著「在早上太陽升起之前，我從窗戶往外看，只看到田野什麼都沒有，只有晨星。」這裡的晨星，應該就是畫中央左側的星星吧。

夜空中閃爍的星星
真的好美。

梵谷很喜歡畫夜空。
他在＜星空下的咖啡座＞、
＜隆河上的星夜＞作品中，
也畫了有星星閃爍的夜空喔。

梵谷寄給弟弟西奧的信中，也提到「星星閃爍的夜空總是讓我做夢。就像要前往塔拉斯孔或盧昂，就必須要搭火車一樣；想要靠近星星，就一定要迎接死亡」，代表他真的非常喜歡描繪夜空。像漩渦一樣的夜空，則代表著梵谷不安定的精神狀態。

百老匯爵士樂

蒙德里安｜1942～1943年｜油彩・畫布｜127 × 127 公分

荷蘭畫家蒙德里安，為了躲避納粹在1940年抵達紐約。他從紐約華麗又生動的音樂與舞蹈中獲得靈感，畫出了這幅畫。畫名的「百老匯」是紐約最熱鬧的地方之一，爵士樂指得則是當時很受歡迎的音樂類型「布基烏基」。

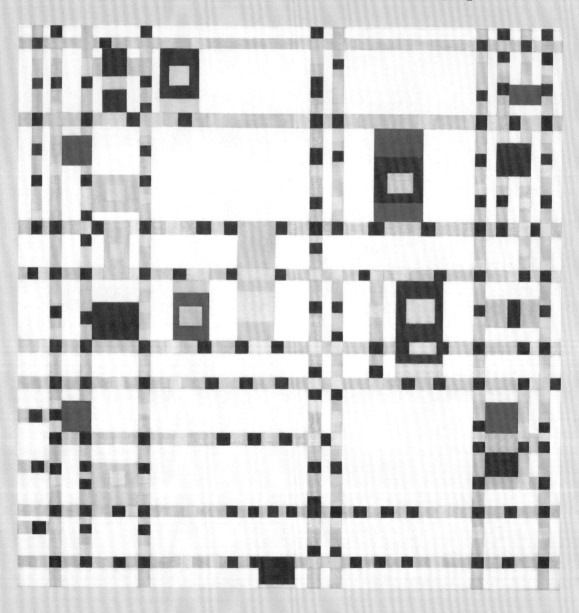

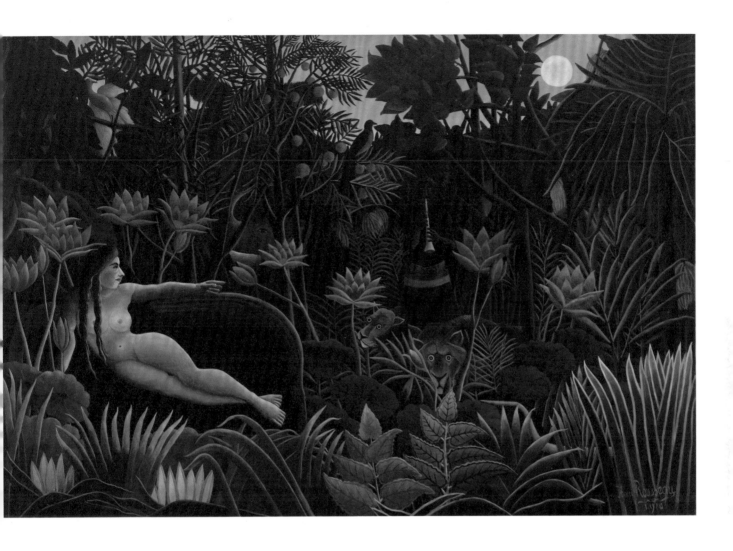

夢境

亨利·盧梭
1910年
油彩·畫布
298.5 × 204.5 公分

白色月光下的叢林、充滿異國情調的動植物，以及躺在沙發上的裸女，皮膚黝黑的人正吹著笛子等，讓人感到神祕的景色。雖然盧梭以叢林為主題畫了25幅左右的作品，但他一輩子都沒有離開法國到其他地方旅行過，所以這幅畫也是靠他的想像畫出來的。

變成藝術的罐頭
康寶湯罐頭

安迪・沃荷｜1962年｜壓克力顏料・32塊畫布｜各 40.6 × 50.8 公分

美國普普藝術大師安迪・沃荷畫的這幅作品，主角是市面上真的有在販售的康寶湯罐頭。他將當時康寶販售的32種湯罐頭，分別畫在不同的帆布上。據說這幅畫首次展出的時候，真的弄得像是放在超市的陳列架一樣呢。

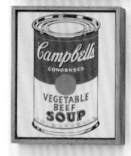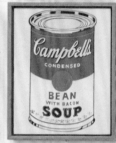
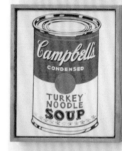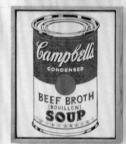

沃荷為什麼不畫美麗的自然風景或人物，而是畫湯罐頭這類的商品呢？

沃荷說他20年來午餐都是吃這個湯罐頭，因為一直看著，所以才會從中獲得靈感。

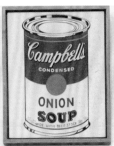
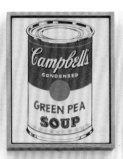
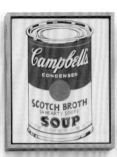
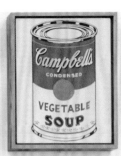
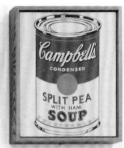
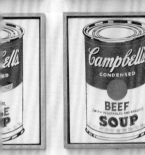
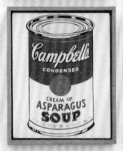
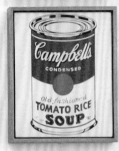
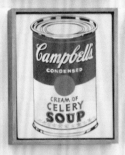
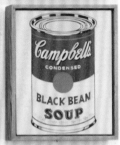
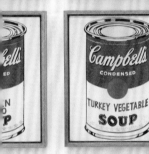
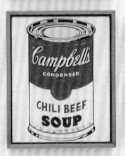
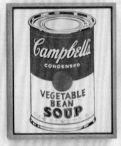
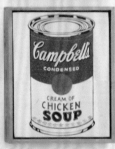
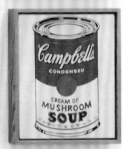

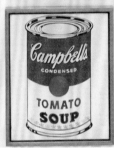
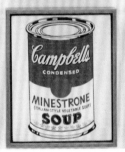
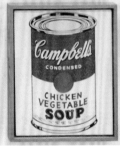
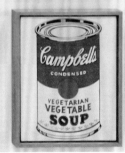
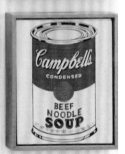

這款湯品在美國曾經一年賣出超過100億個，是非常普遍的罐頭。沃荷透過畫出這種一般市民很熟悉的罐頭、紙幣、可口可樂瓶等作品而闖出名號，也展現出了美國的物質文化。

大都會藝術博物館
The Metropolitan Museum of Art

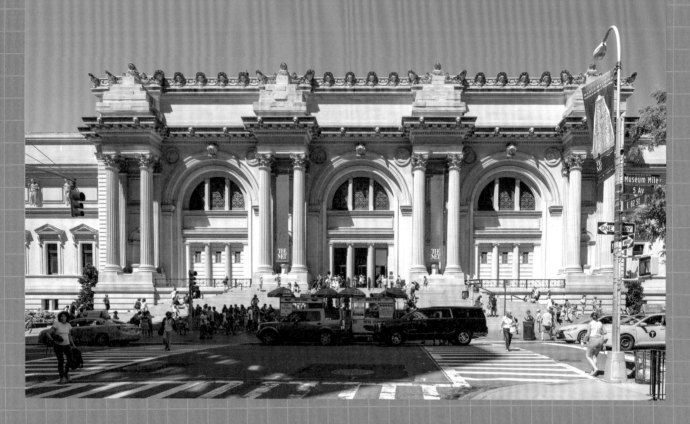

這是一座位在紐約曼哈頓的世界級美術館，以收藏品數量多達330萬件為傲。紐約市民都會稱呼其為「Met」。館藏有莫內的＜蛙塘＞、杜喬的＜聖母子＞、梵谷的＜麥田裡的絲柏樹＞等。

地址 1000 5th Ave, New York, NY 10028　　**網站** www.metmuseum.org　　**開放時間** 10:00～17:30｜週五～六 10:00～21:00

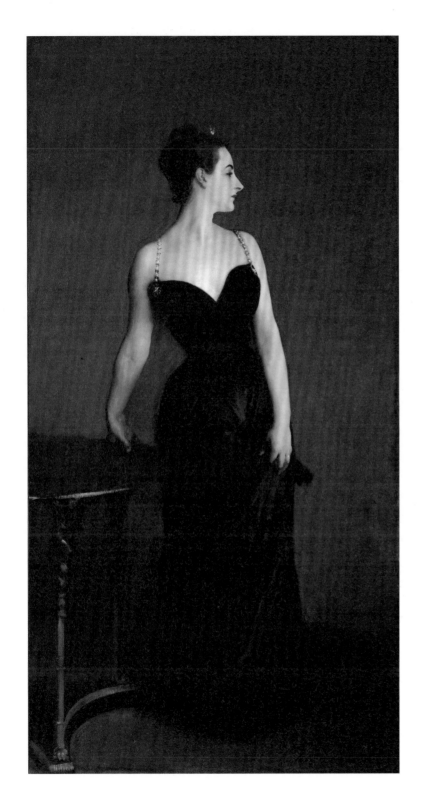

X夫人

約翰·辛格·薩金特
1884年｜油彩·畫布｜109.9 × 208.6 公分

美國畫家薩金特，希望自己能在巴黎成為最好、最知名的肖像畫家。於是以富有的法國銀行家妻子，同時也是社交界的第一美人維吉妮·戈特羅為模特兒畫了這幅畫，並於1884年參與沙龍展。但有些評論家認為模特兒太過暴露，膚色太過蒼白讓人聯想到死亡，進而招致大眾的批評。無法戰勝如潮的惡評，薩金特最後離開巴黎搬到倫敦居住。

偉大哲學家的教誨
蘇格拉底之死

賈克-路易·大衛 | 1787年 | 油彩·畫布 | 197 × 130 公分

這幅作品畫的是希臘哲學家蘇格拉底被宣判死刑之後,在喝下毒藥死亡之前,對自己的弟子與同事們說明個人想法的場景。在監獄中,蘇格拉底的朋友們雖然說服他會幫助他逃亡,但蘇格拉底認為自己一直以來奉公守法,只因為法律對他不利所以就要違法,是一件很卑鄙的事情,最後還是拒絕了。

> 灰灰,蘇格拉底犯了什麼罪啊?

> 蘇格拉底是被以不虔誠和腐蝕青年思想為由判處死刑。

據說是在雅典戰敗後,為了將敗因歸咎於對神的不敬,才判處蘇格拉底死刑以示警告。蘇格拉底說死亡只是讓靈魂從肉體中解放,哲學家不能害怕死亡。所以蘇格拉底才會堅守自己的想法,接受判決並喝下毒藥。

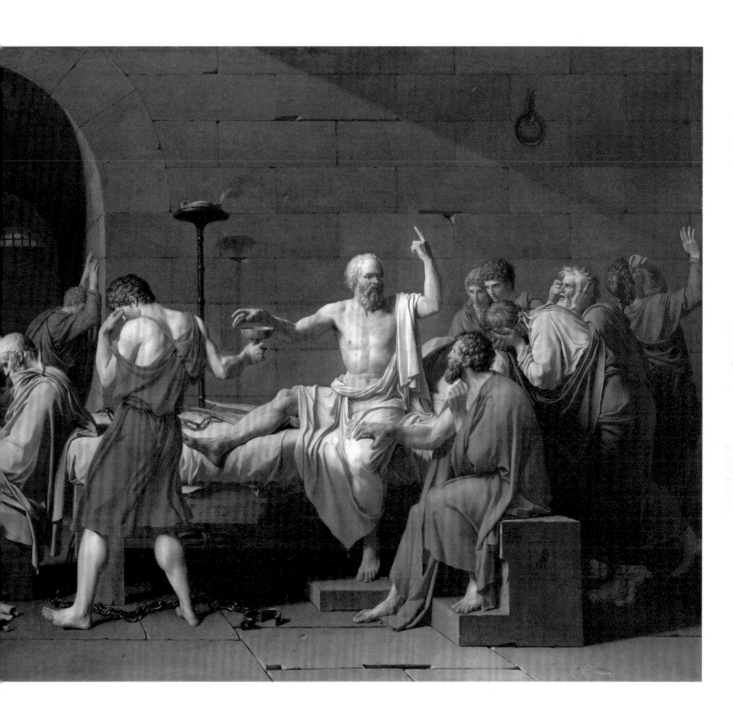

不用畫的，而是用表現的
秋天的節奏

傑克森·帕洛克｜1950年｜瓷漆·畫布｜525.8 × 266.7 公分

帕洛克讓顏料揮灑、流瀉、噴濺、傾倒在
巨大的畫布上，透過這種用身體來做畫的
行動繪畫方式，成為美國藝術界的超級巨
星。這幅畫沒有用筆，而是透過將顏料甩
出去、任意流淌的一種行動繪畫技巧來呈
現，使用了白色、黑色、亮褐色、青灰色
等四種讓人聯想到秋天的色彩。

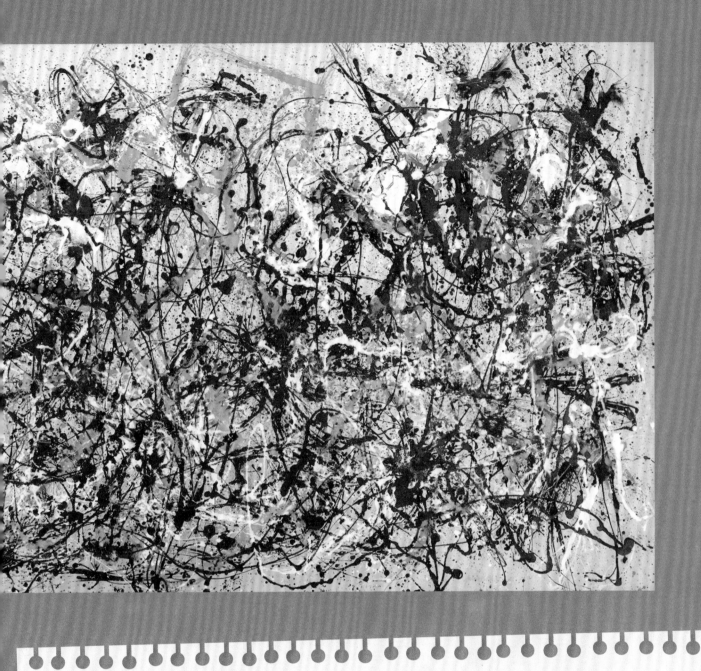

第二次世界大戰結束之後，畫家們不想畫出現實世界，便開始強調自由與個人情感的表達。當時美國藝術界對畢卡索非常著迷。帕洛克認為自己無法超越嘗試過所有新繪畫技巧的天才畫家畢卡索，也對此感到非常絕望。但他發現包括畢卡索在內的所有人，都不曾嘗試過的行動繪畫技巧，這也讓他一夕成名。比起繪畫本身，帕洛克更專注於透過繪畫這個行為來尋求藝術的價值。

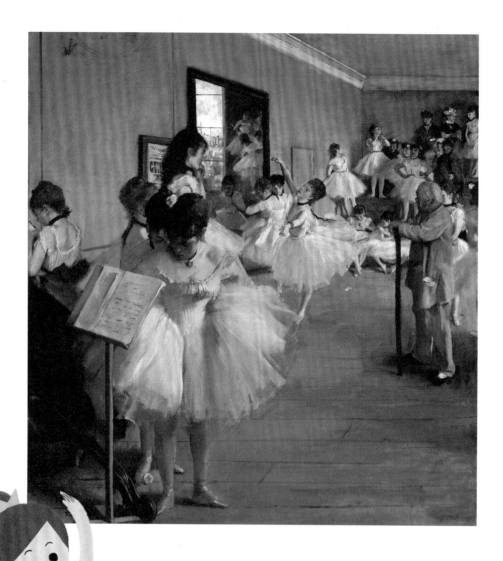

舞蹈課

艾德加‧竇加｜1874年｜油彩‧畫布｜77.2 × 83.5 公分

竇加經常跑到巴黎的歌劇院畫芭蕾舞者。他不是畫芭蕾舞者表演的樣子，而是畫舞者們休息、練習的樣子。這幅作品與收藏在巴黎奧塞美術館的另一個版本，是竇加畫過與舞蹈有關的作品中最知名的兩幅。拿著手杖的指導教授裴洛堤，是相當知名的芭蕾編舞家。

芝加哥藝術博物館
The Art Institute of Chicago

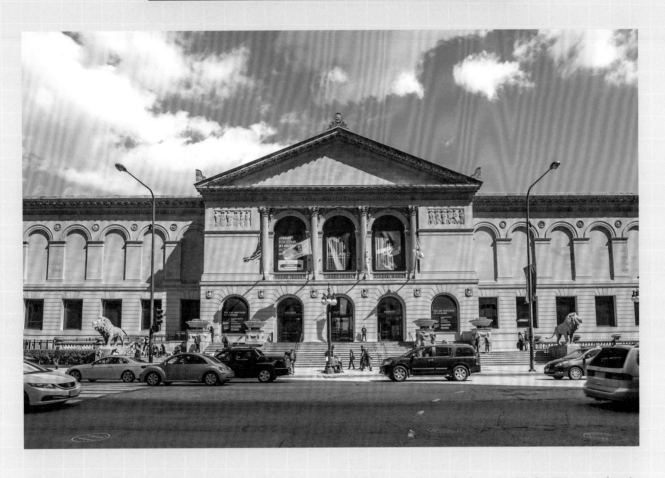

這座博物館位在美國伊利諾州芝加哥，是美國三大美術館之一。前身是1866年建立的芝加哥設計學校，1882年成為現在的美術館。館藏有雷諾瓦的＜陽台上的兩姊妹＞、羅特列克的＜紅磨坊＞、卡耶博特的＜下雨的巴黎街道＞等作品。

地址 111 South Michigan Avenue, Chicago, IL 60603-6404　　**網站** http://www.artic.edu/　　**開放時間** 10:30～17:00｜週四 10:00～20:00

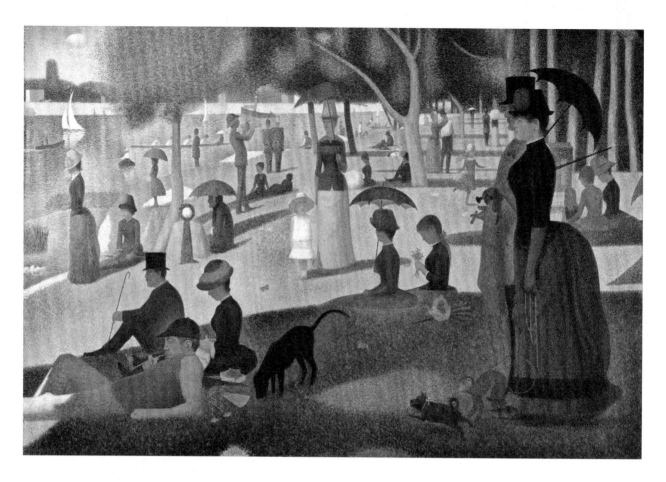

大碗島的星期日下午

喬治‧秀拉 | 1884～1886年 | 油彩‧畫布 | 308 × 207.5 公分

這幅畫是法國新印象派畫家秀拉最知名的作品。秀拉在巨大的畫布上，用點描法一點一點仔細畫出這幅作品，據說總共花費了兩年的時間才完成。這幅畫的地點大碗島位在塞納河畔，是當時巴黎市民休息的好去處。

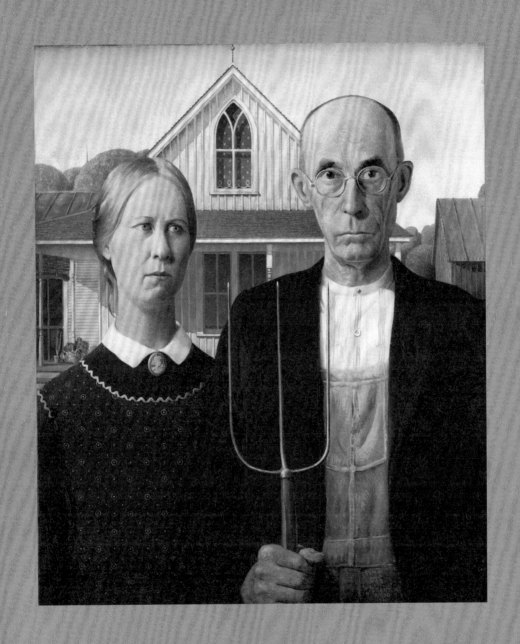

美國哥德式

格蘭特·伍德
1930年
油彩·木纖維板 | 65.3 × 78 公分

這幅畫是非常重視農村價值的美國畫家，格蘭特·伍德的代表作。以木造的哥德式農家為背景，前面站著鄉下的農夫與他的女兒。據說這兩人，是以伍德故鄉的牙科醫師與伍德的妹妹為模特兒畫出來的。這幅畫是美國繪畫史上最重要的作品之一，也是最常被模仿的作品。

彷彿電影場景的畫
夜遊者

愛德華・霍普｜1942年｜油彩・畫布｜152.4 × 84.1 公分

霍普是美國最具代表性的寫實主義畫家，這幅畫是霍普的作品中最出名的一幅。霍普在紐約曼哈頓的格林威治村住了50多年，據說這是他看著那裡的一間餐廳畫的。透過深夜人煙稀少的街道上，獨自亮著燈的餐廳及餐廳內的客人，呈現出大城市的孤寂感。

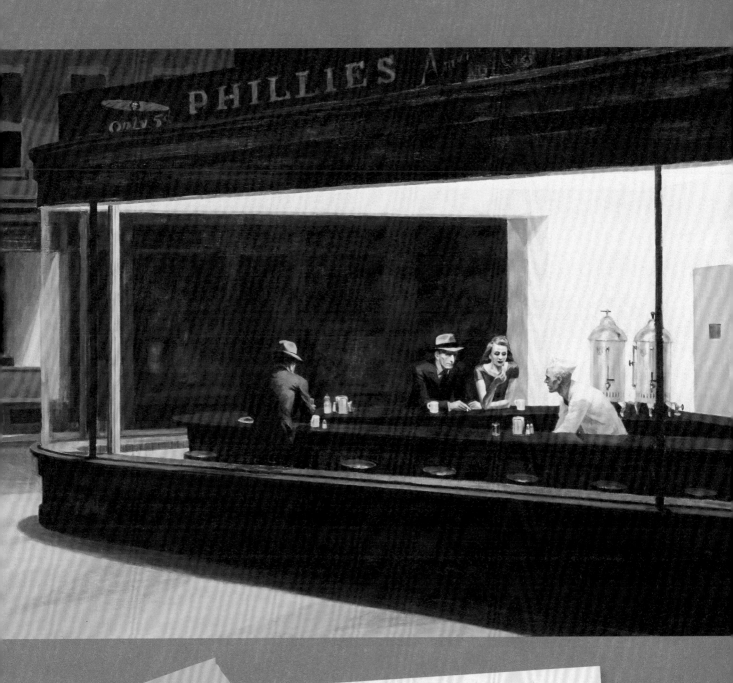

霍普的作品構圖很類似相機攝影的構圖，顏色也很鮮明，這點對其他許多畫家帶來影響，也常被電影、小說、動畫、電視廣告等不同的媒體模仿。

波士頓美術館
Boston Museum of Fine Arts

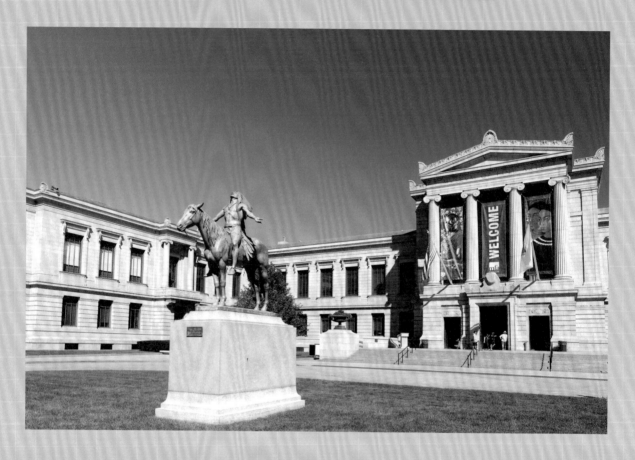

位在波士頓，為美國首屈一指的美術館，僅次於紐約的大都會藝術博物館。波士頓美術館於1876年開館，目的是為了紀念美國獨立運動100周年，主要的館藏是王室或貴族的收藏品，跟其他美術館比較不一樣，是由民間組織設立的。

地址 465 Huntington Ave, Boston, MA 02115　　**網站** www.mfa.org　　**開放時間** 10:00～17:00｜週三～五 10:00～22:00

布吉佛之舞

奧古斯特‧雷諾瓦
1882～1883年｜油彩‧畫布｜98.1 × 181.9 公分

位在巴黎郊區塞納河畔布吉佛的
許多咖啡廳，是包括印象派畫家
在內的許多巴黎市民非常喜歡的
休閒去處。主要描繪人物的雷諾
瓦，為了呈現舞會上的歡樂感，
使用了強烈的色彩與筆觸，畫出
這對在畫面中央轉圈跳舞的情
侶。讓觀看這幅畫的人，視線都
會集中在戴著紅帽的女性臉上。

人類的誕生、生命與死亡
我們從何處來？我們是誰？
我們向何處去？

保羅・高更｜1897年｜油彩・畫布｜374.6 × 139.1 公分

1891年從法國前往大溪地的高更，在他人生最痛苦的時期，也就是1897年時完成了這幅名作，這也是高更作品中尺寸最大的畫。從有個孩子在睡覺的右側開始，視線漸漸往左移動，就會發現這幅畫呈現的是人類的誕生、生命與死亡的過程。

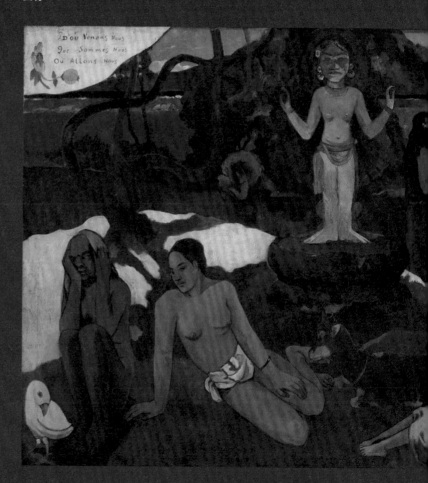

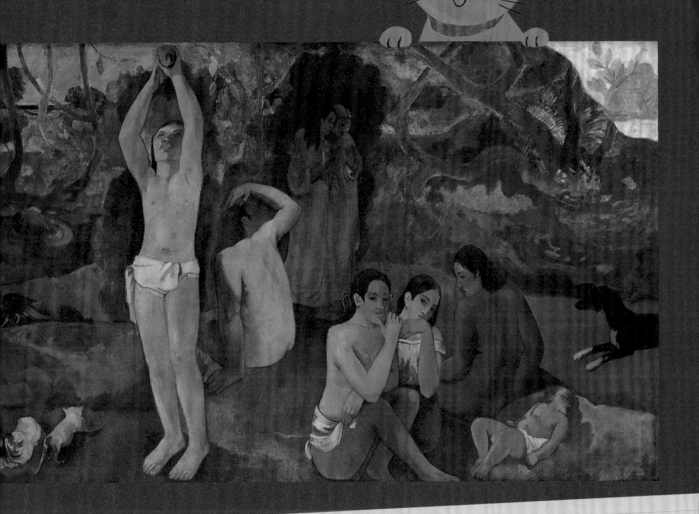

仔細看看畫中的人們！

高更在健康惡化、生活條件變差，以及摯愛的女兒死去等令他十分痛苦
的情況下，將自己所有的力量投注在這幅作品中。睡著的嬰兒與在中央
摘水果的人、在左邊的老人，就代表著人類的生活。左上方則有大溪地
傳說中的女神像，旁邊畫的則是高更死去的女兒。

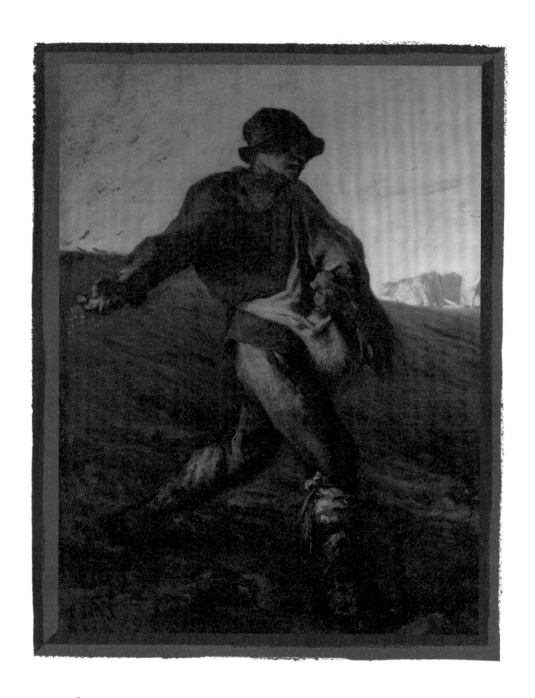

播種者

尚 - 法蘭索瓦 · 米勒
1850年｜油彩 · 畫布｜82.6 × 101.6 公分

這幅作品畫的是一邊播種一邊走在田野上的農夫。昏暗的色彩，讓人感受到生活疲憊、以及工作時的活力。由於在一張大畫布上把身分較低的農夫畫得像英雄一樣，也使得這幅作品在當時引起很大的反響。

費城藝術博物館
Philadelphia Museum of Art

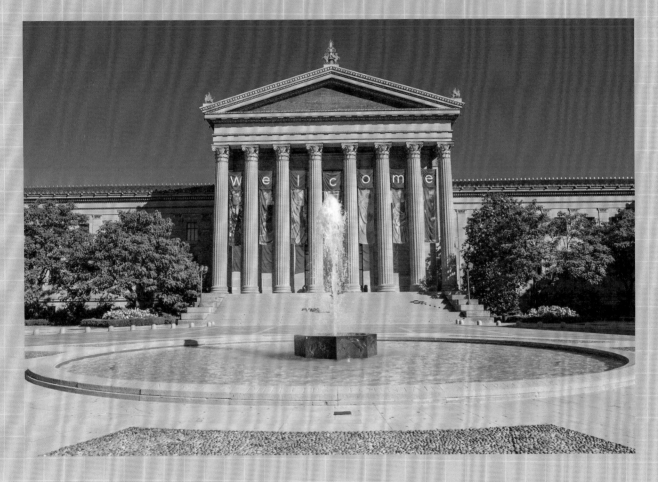

1876年美國藉著首次舉辦世界博覽會來紀念獨立宣言100周年，並設立了這座博物館。原本的名字叫做賓夕法尼亞博物館，1938年才改成現在的名字。這座博物館占地很廣，歷史也很悠久，名列美國七大美術館之一。

地址 2600 Benjamin Franklin Pkwy, Philadelphia, PA 19130

網站 www.philamuseum.org

開放時間 10:00～17:00｜週三、五 10:00～20:45
每週一休館

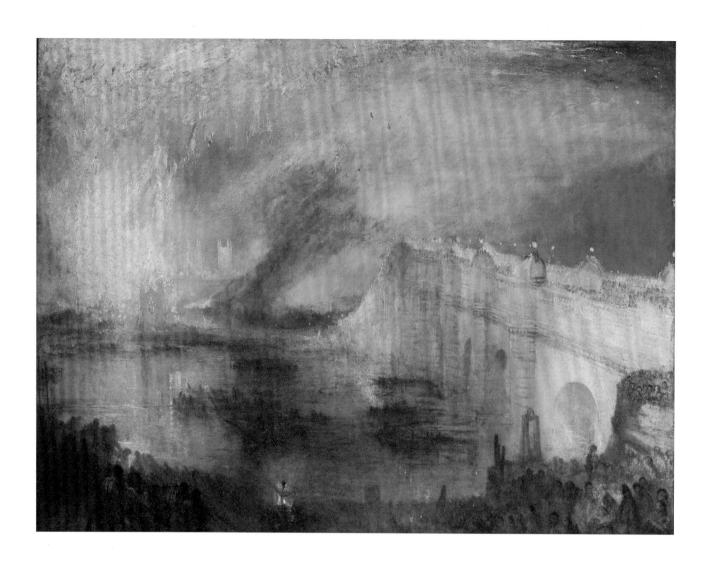

上下兩院的大火

約瑟夫·瑪羅德·威廉·透納｜1834～1835年｜油彩·畫布｜123.2 × 92.1 公分

1834年10月16日晚上，英國倫敦的上下議院發生了火災。透納目擊了這起災難，並直接乘船到泰唔士河上，將火災的場景用素描記錄下來，幾個月後完成了這幅畫。靠近一點看會覺得這幅畫看起來非常寫實，但其實省略了很多細節的描寫，物體都以大致的形態和色彩來呈現。